超萌 5000 例，就是 簡單可愛 到爆炸！

自己的塗鴉自己畫

WOW~

前言
 preface

喜歡畫畫的你是否會因為無法畫出心中所想而感到沮喪？無論是清新的植物、萌萌的小動物、美味的食物，還是漂亮的身邊小物，總會有想將這些生活中的美好描繪出來的時刻吧？不用擔心，本書的出現就是致力於拯救不會畫畫的小白，讓親愛的讀者從此擺脫"手殘"，充分享受繪畫的樂趣，在簡筆畫的世界裡充滿快樂。

本書總結了簡筆畫的各種小技巧，當你學會這些技巧，想畫什麼都會變得十分簡單。另外，本書圖案簡單、風格可愛並且數量超級豐富。只要用最平價的工具，按照書中詳細的步驟畫出線條、塗上顏色，就能畫出萌萌的簡筆畫。學會了這些圖案，還可以將它們運用在賀卡、書籤、兌換券等各種手作，讓日常生活變得更加有趣。

本書附有 52 個塗鴉教學影片，只要書中圖案的小標題後方有 * 符號，便可以在書末找到對應的影片，直接用手機掃瞄 QR Code 就能跟著練習。

從今天開始成為一個會畫畫的人，讓我們一起完成簡單好看的塗鴉吧！

<div align="right">飛樂鳥工作室</div>

前言 /2

目錄
Contents

畫畫前 /6

第一章

簡單又有趣！入門篇

第二章

簡約小清新！自然篇

第三章

可愛到爆炸！動物篇

第四章

送你小心心！人物篇

第五章

被軟萌包圍！生活篇

畫畫前

哇！畫得真好。我也想像他一樣！

可是我超級"手殘"怎麼辦？文具也不知道該準備哪些。

是不是買一大堆筆就能變成畫畫大師呀？

不用那麼破費，簡筆畫其實很簡單！只要用對工具、勤於練習，就絕不會"一看就會，一畫就廢"，再"手殘"也不怕！

用哪種筆畫輪廓？

一般畫畫用鉛筆就可以畫輪廓或打草稿，但如果要讓輪廓或線條清楚，就會直接用黑筆。普通的黑色筆一般都是水性的，且容易被塗色筆染花。但油性筆就不用擔心這個問題，因為油性的筆墨是防水的，所以建議買帶"油性"字樣的筆來勾線。常見的筆有記號筆、簽字筆、奇異筆、針管筆、勾線筆、馬克筆等，這裡主要介紹兩種筆。

雙頭記號筆可以畫出粗細差異明顯的線條，但它的油墨很容易滲透普通紙張。

針管筆、（代）針筆的型號有很多，粗細劃分更加細緻，油墨也不會滲透紙。

用哪種筆塗色？

記號筆是最常見的，它的顏色半透明，適合大面積塗色。

彩色軟筆、自來水筆或軟頭毛筆可根據下筆力度的輕重，畫出不同的粗細效果。

細彩色筆的顏色豐富且鮮艷，價格較便宜，性價比高。

身邊有哪些東西能輔助畫圖？

用小貝殼可以畫出三角的形狀。

用有鋸齒的瓶蓋能畫出波浪圓。

用禮物盒能畫出規則的長方形。

如何塗出閃亮的顏色？

金粉筆含有亮粉，上色效果很閃亮。

金銀筆不僅有亮粉，覆蓋力也很強，在黑紙上也能畫。

第 1 週　線條大膽畫起來

直線

曲線

虛線

波浪線

波浪邊

鋸齒線

雙直線

捲曲線

線條種類這麼多，要怎麼運用呢？

可以用添加符號、多重線等多種方法讓線條更豐富。

添加簡單符號

—— ＋ ▷ ⇨ ——▷

- - - ＋ ► ⇨ - - -►

- - - ＋ • ⇨ •-•-•-•-•

⋀⋁ ＋ • ⇨ ⋀•⋁•⋀

多重線

～ ⇨ ～

- - - ⇨ ＝＝＝＝

線條的堆疊

—— ＋ - - - ⇨ ＝＝＝

—— ＋ ～ ⇨ ～

⋀⋁ ＋ ⋁⋀ ⇨ ✕✕✕✕✕✕

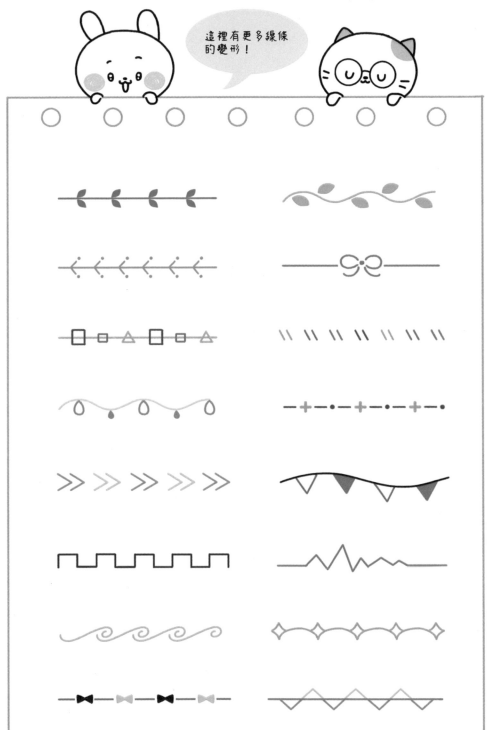

第 2 週　幾何圖形畫萬物

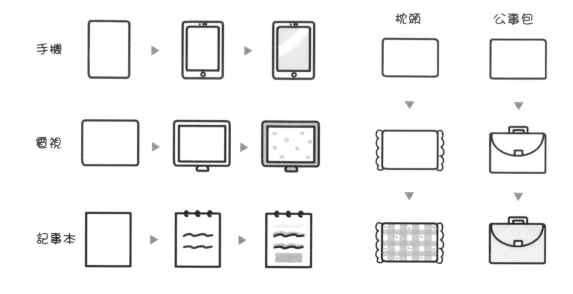

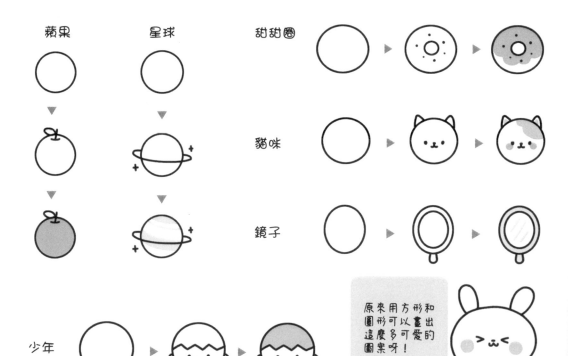

包子

在半圓形、三角形、梯形等幾何圖形裡多畫幾筆，也能變成可愛簡筆畫！

橘子

小山　　　粽子

狐狸 *

生日帽

冰淇淋

布丁 * 　　　帆船　　短裙

奶茶

杯子

11

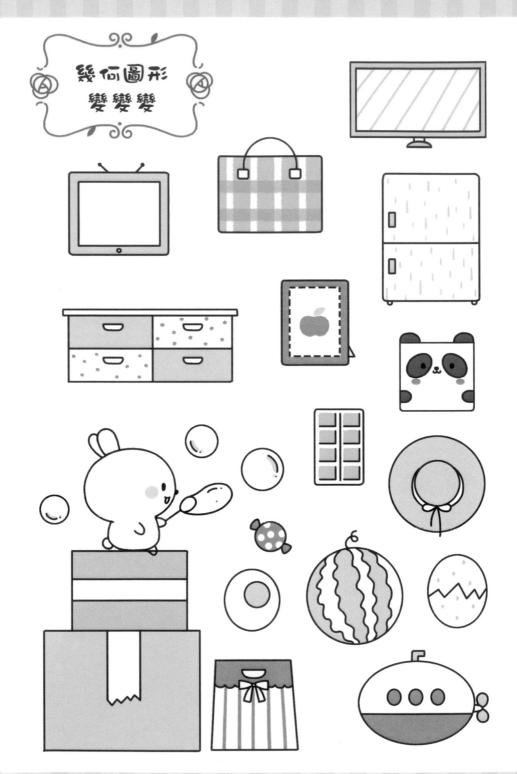

幾何圖形變變變

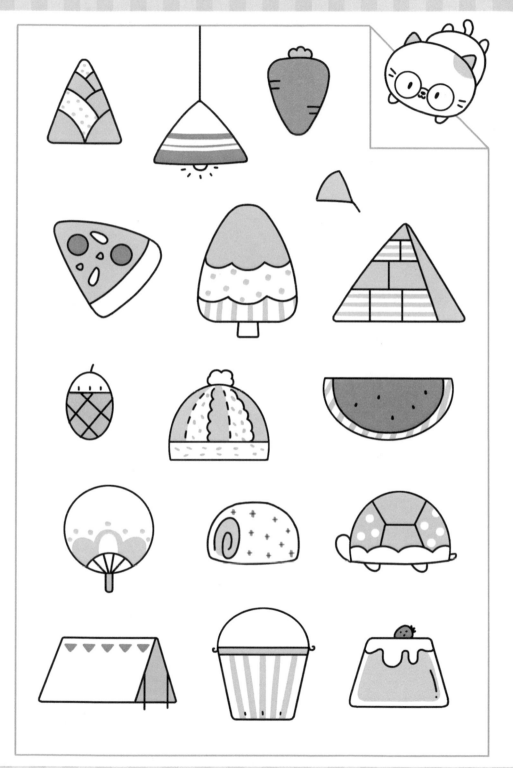

第 3 週　裝飾神器──花邊

循環法畫花邊

畫花邊最基礎的方法是循環。選擇喜歡的元素，將元素重複排列組合，漂亮的花邊就完成啦。

循環類花邊展示

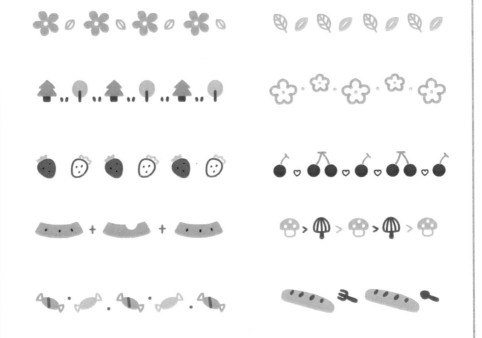

情境法畫花邊

除了循環法外，還有趣味十足的情境法，快來發揮你的創意吧！

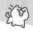

第 4 週　百變邊框

方法一：畫出框架 + 裝飾

方法二：構思框架 + 圖案拼貼

先構思框架的整體形狀，再用小圖案拼出這個框架形狀。

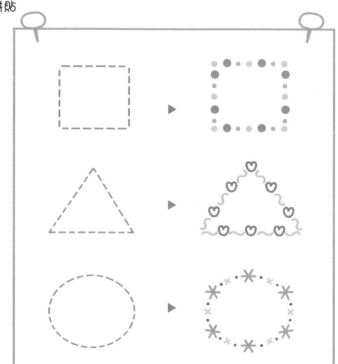

簡單邊框展示

簡單實用
的邊框

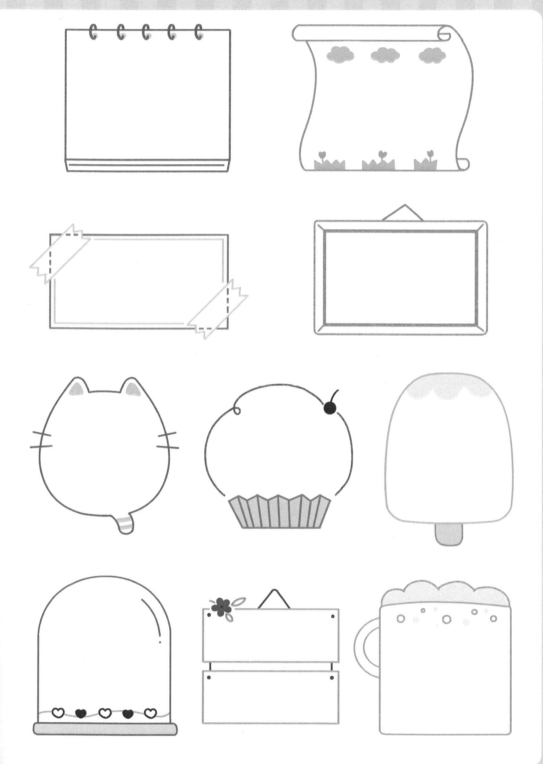

第 5 週　數字變變變

泳圈

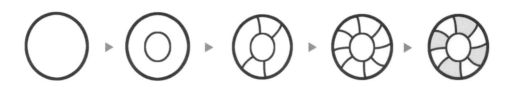

鉛筆	天鵝	束口袋	帆船
1	2	3	4
▼	▼	▼	▼
	2	3	4
▼	▼	▼	▼
	2	8	4
▼	▼	▼	▼
	2	8	4
▼	▼	▼	▼
	2		

蘋果 *	小花	胡蘿蔔	雪人
5	6	7	8

蝴蝶 * ▶ ▶ ▶ ▶

櫻桃 ▶ ▶ ▶ ▶

第6週 字母有魔法

帽子	小鳥	香蕉	燈籠	馬克杯

A → → (帽子)

B → → (小鳥)

C → → (香蕉)

D → → (燈籠)

E → → (馬克杯)

音符	雲朵	沙發 *	檯燈	蘑菇

F → → (音符)

G → → (雲朵)

H → → (沙發)

I → → (檯燈)

J → → (蘑菇)

檸檬 K ▶ ▶

魚 L ▶ ▶

內衣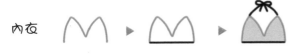

小狗 * 　棒球帽男孩

風箏

男孩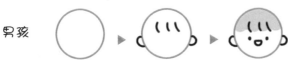

四葉草 　蛇

禮盒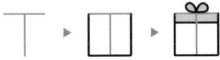

飲料

冰淇淋

皇冠 　雞尾酒

沙漏 　嬰兒車

常用花體字
句子集錦

Thank You

天天向上

HAPPY

HAVE FUN

Let's go!

I Miss You

NEW YEAR

LOVE YOU

GOOD JOB

HAPPY BIRTHDAY

Merry Christmas

第 7 週　實用手帳元素

太陽	白雲	浮雲	烏雲

晴天

多雲

陰雨

雷電

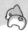

彩虹　　　　　強風　　　　　月亮星星　　　　糖果

氣球

圓蝴蝶結

長蝴蝶結

用對稱和錯位來畫植物

植物葉子這麼多，看起來好複雜呀。

對稱法

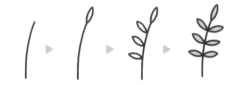

先畫一邊的葉子，再對稱地畫出另一邊。

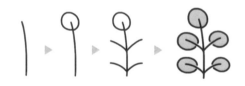

也可以對稱地畫出葉脈後再添加葉子。

除了對稱法和錯位法之外，還有兩種巧妙的方法。

錯位法

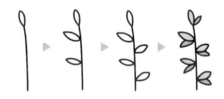

先保持間距地畫出一邊的葉子，再交錯地畫出另一邊。

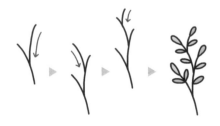

還可以交錯畫出枝幹，看起來更漂亮。

畫8法

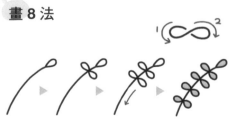

以枝幹為中心，橫向畫8就行啦。

寫字法

 ▶ ▶ ▶

在圓潤的"田"字裡多畫幾條線，就是向日葵的花心。

將"火"字的筆畫用記號筆寫集中一些，就能畫出小花朵。

 ▶ ▶ ▶

將"回"字寫圓潤一些，也可以畫花。

怎樣畫出完美的花瓣

花瓣層層疊疊的好難畫。

只要掌握花瓣的層次關係，先畫前面就不難啦！

我從第一瓣開始依次畫花瓣，最後都接不上呢。

 ▶ ▶ ▶

先保持間距地畫出少量花瓣，再依次添加其他的花瓣，就能畫出大小均勻的花朵了。

 ▶ ▶ ▶

也可以先畫出輔助線，再添加花瓣喔！

第8週 可愛小花園

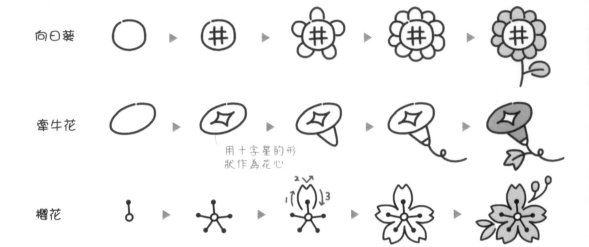

向日葵

牽牛花

用十字星的形狀作為花心

櫻花

鬱金香* 　　　　荷花 　　　　鈴蘭 　　　　玫瑰

畫一個y字分割花苞

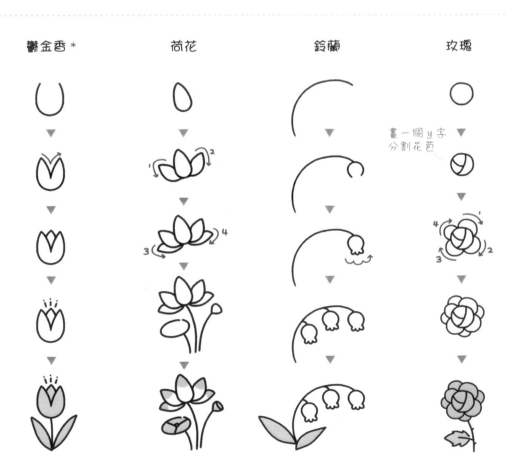

康乃馨	小雛菊	三色堇 *	蒲公英

在縫隙中添加
更多短線

先畫"十"字方
向的四片花瓣

虞美人

繡球花

用"十"字花
紋表示繡球花
的花瓣

百合

第 9 週　綠植栽培室

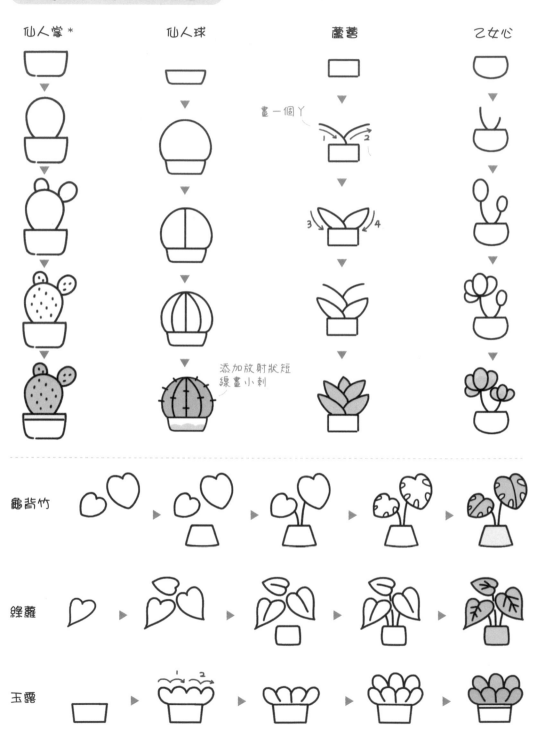

仙人掌*　　仙人球　　蘆薈　　乙女心

畫一個丫

添加放射狀短
線畫小刺

龜背竹

綠蘿

玉露

藍松

尤加利

在空隙裡畫更多
橢圓形葉片

白掌

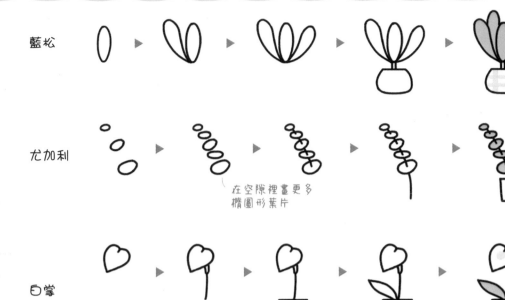

銅錢草	桃美人	君子蘭	鴨掌木

下面三片葉子
略長一些

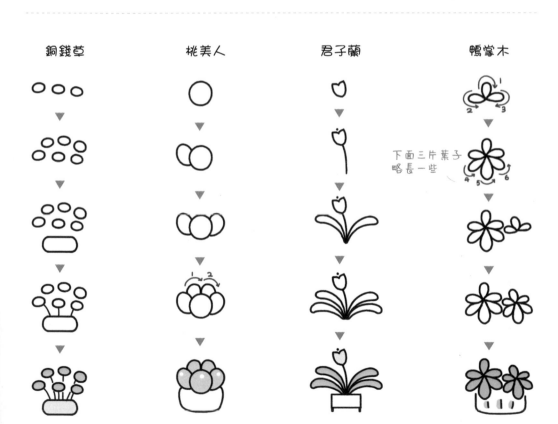

第 10 週　走進大森林

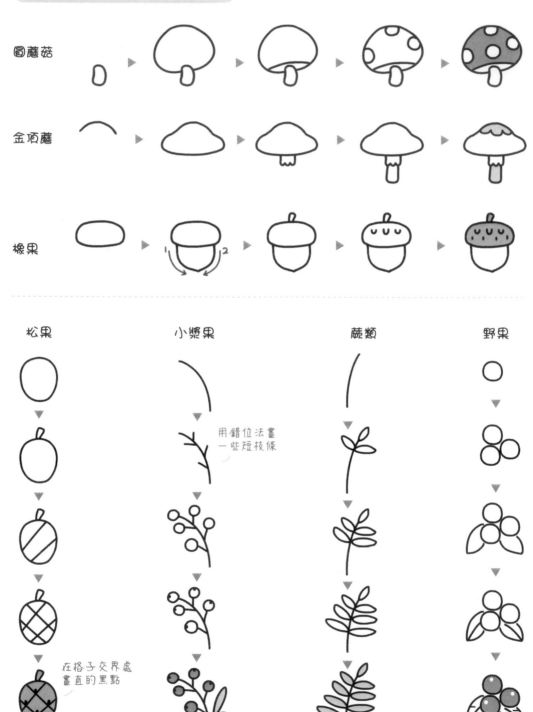

圓蘑菇

金頂蘑

橡果

松果　　　小漿果　　　蕨類　　　野果

用錯位法畫
一些短枝條

在格子交界處
畫直的黑點

四葉草 *	松樹	蘋果樹	樹樁

　畫愛心形狀的葉片

 　畫一個 V

 　繞圈畫出樹的年輪

扇形葉片 ▶ ▶ ▶ ▶

鋸齒葉片 ▶ ▶ ▶ ▶ ▶

對稱畫出葉子右邊的鋸齒形狀

掌形葉片 ▶ ▶ ▶ ▶

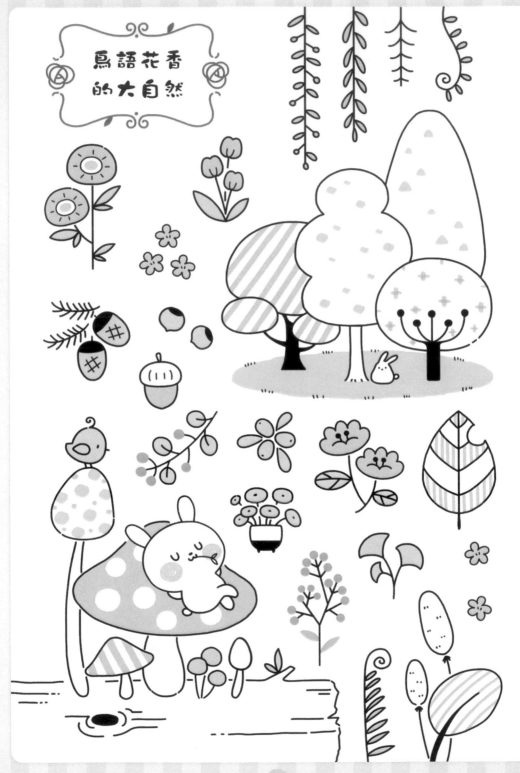

鳥語花香
的大自然

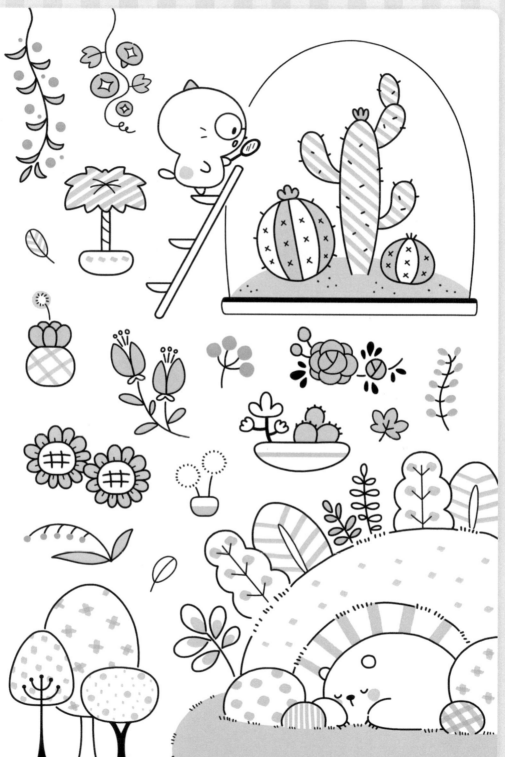

第 11 週　水果派對

橘子	草莓	葡萄	香蕉

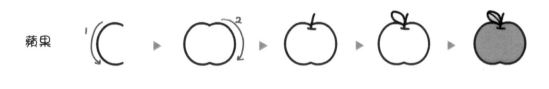

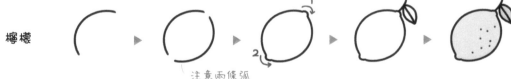

注意兩條弧
線不相連

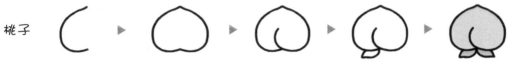

桃子

木瓜

鳳梨

梨子

荔枝

用短鋸齒線條
畫出一個圈

西瓜

西瓜切片 *

第 12 週　菜籃裡有什麼?

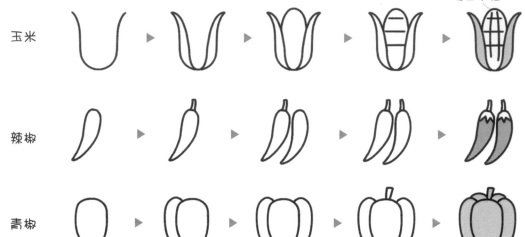

玉米

辣椒

青椒

用簡單格子表現玉米粒

番茄　　　　茄子　　　　胡蘿蔔 *　　　小白菜

右側添加短線畫出紋路

一個點加短弧線就可以畫出反光

大頭菜　　　　洋蔥　　　　豌豆　　　　南瓜

畫C來添加
南瓜瓣

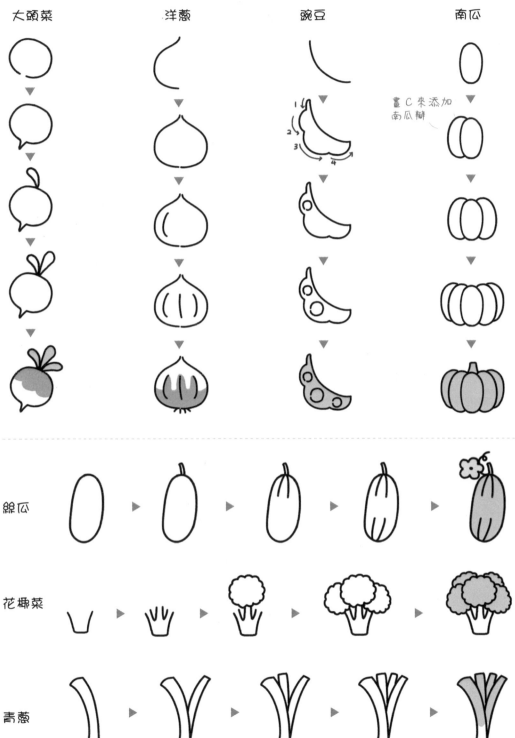

絲瓜

花椰菜

青蔥

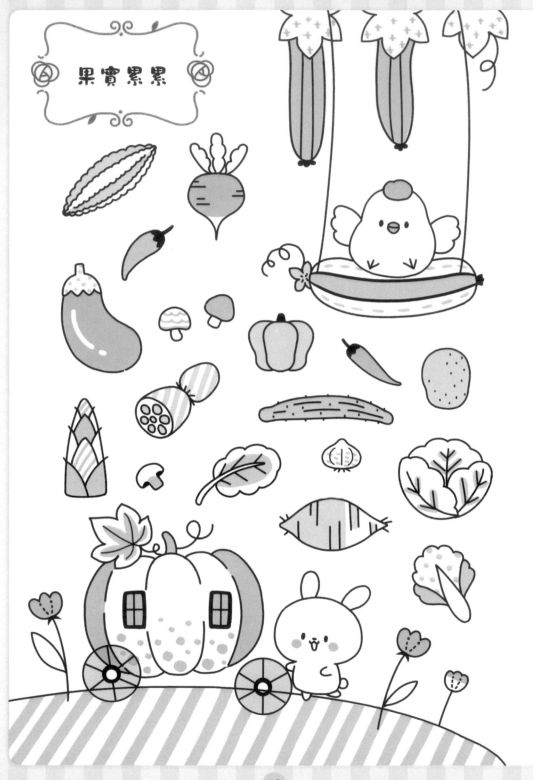

果實累累

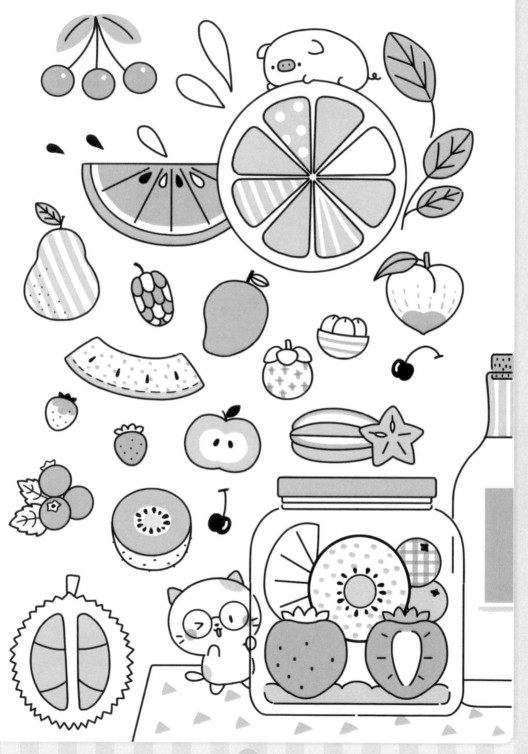

動物簡筆畫技巧大公開

我是如何被畫得簡單又可愛的呢？

一起來看看動物簡筆畫的小技巧吧！

簡化五官和四肢

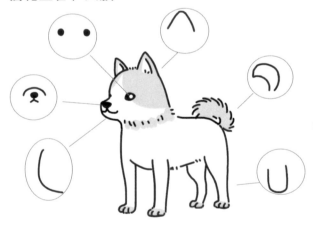

五官用最簡單的線條概括，四肢就畫成 U 形的圓圓的形狀，頭身比約是一比一。

圓圓的頭像

臉蛋要圓圓的，眼睛是簡單的豆豆眼，鼻子要畫得小一些，還可以添加上粉嫩的腮紅。

波浪線畫魚鱗

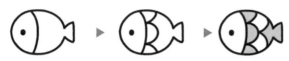

也可以描繪出動物身上的線條喔！

鋸齒線畫小刺

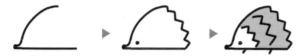

線條表現毛髮質感

我還想學習畫更多的動物朋友。怎樣才能將牠們的特點表現的更好呢？

在畫動物外輪廓時用不同的線條！線條長短、直曲的不同就能表現出動物不同的特點。

幾條長弧線就可以畫出西施犬的長毛造型。

繞圈弧線畫出綿羊的捲捲毛輪廓，再添加半圓形的臉部和簡單螺旋形的羊角和腿。

用極短的排線勾勒出小雞輪廓，畫出毛茸茸的可愛感。

第 13 週　萌萌的喵主子

頭像　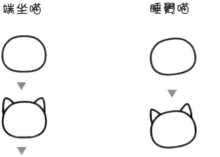

爪子

用起伏很小的波浪線
畫出肉肉的感覺

背影 *

端坐喵　　　　睡覺喵　　　　舔毛喵　　　　歪頭喵 *

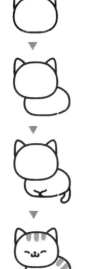　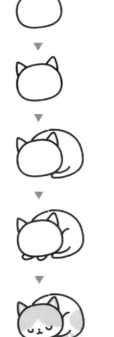　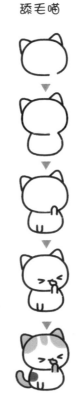　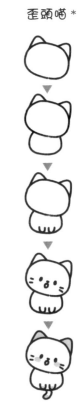

伸懶腰喵	吃貨喵	玩球喵	撒嬌喵

先畫出尾巴

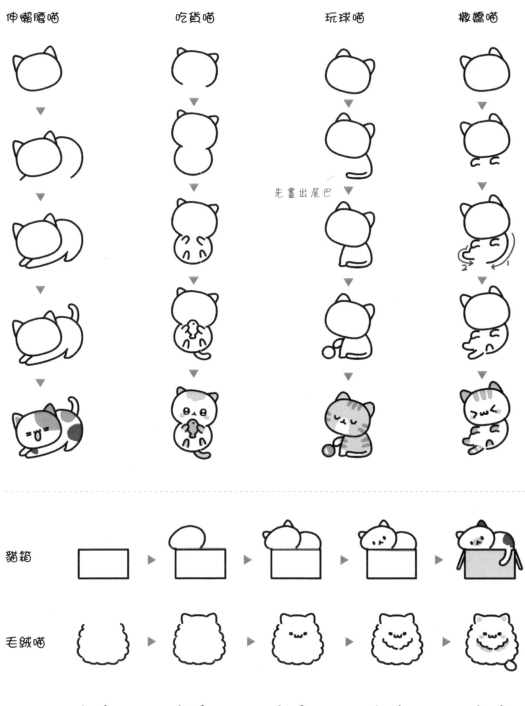

貓箱

毛絨喵

圍子喵

第14週 可愛汪星人

立耳狗狗 *	垂耳狗狗	屁屁	飼料

認真汪

搖癢汪

伸展汪

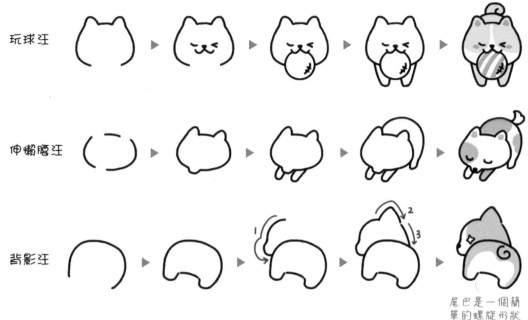

玩球汪

伸懶腰汪

背影汪

尾巴是一個簡單的螺旋形狀

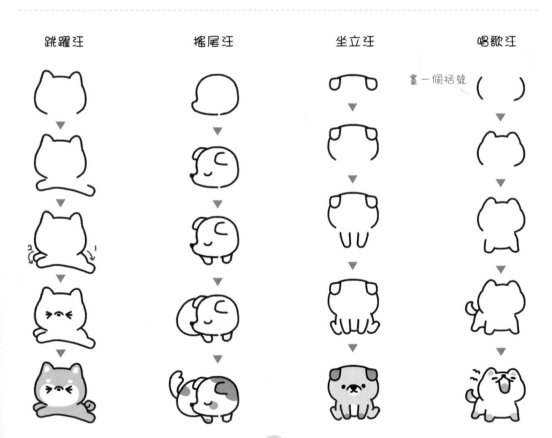

跳躍汪　　　搖尾汪　　　坐立汪　　　唱歌汪

畫一個括號

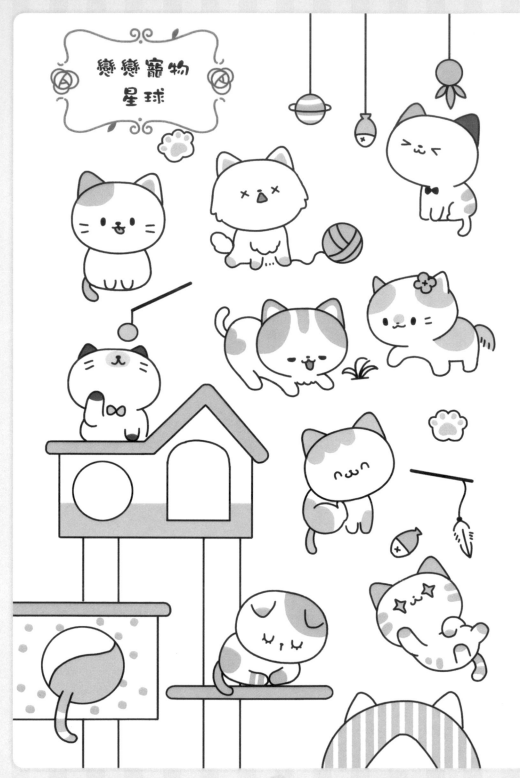

戀戀寵物
星球

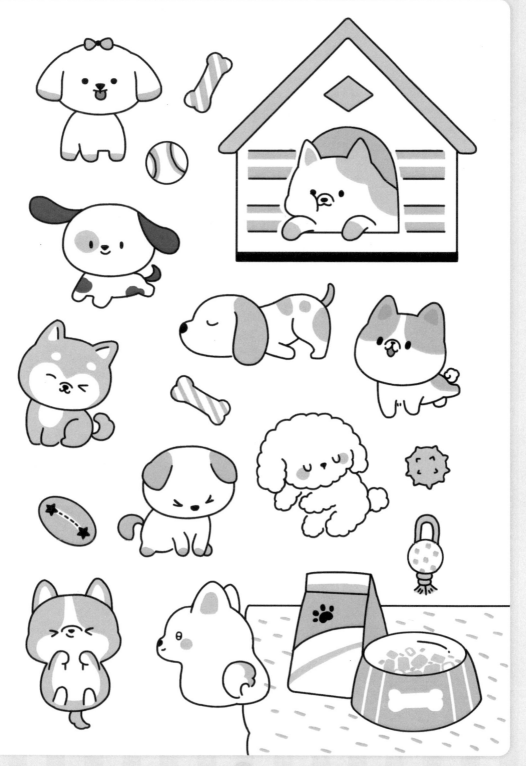

第 15 週　被小可愛包圍啦

白兔　

垂耳狗　

長耳兔

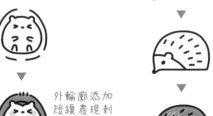

小刺蝟	刺蝟	小雞 1	小雞 2

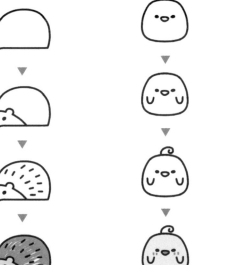

外輪廓添加
短線表現刺

天竺鼠　　　　趴倒天竺鼠　　　　倉鼠　　　　貪吃倉鼠

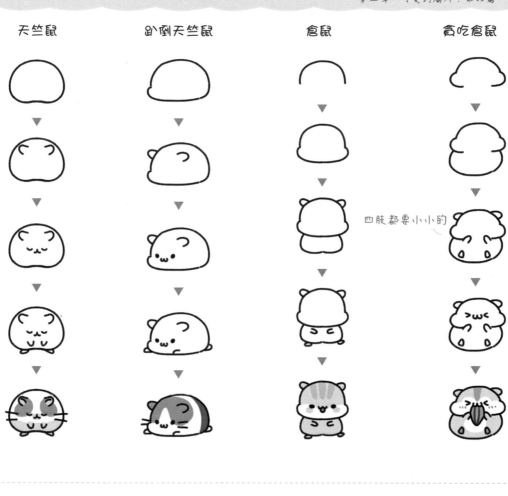

四肢都要小小的

小豬

坐立小豬

仰躺小豬

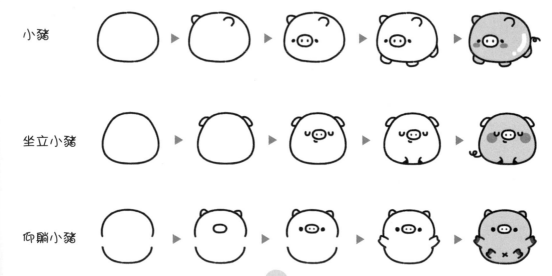

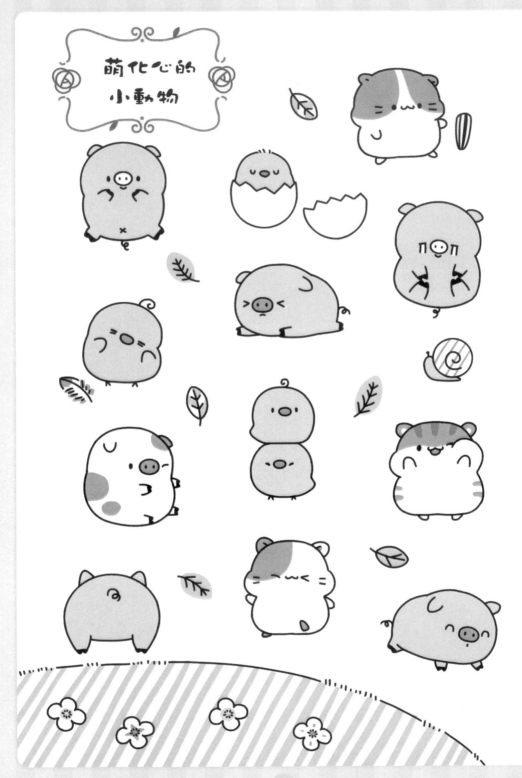

萌化心的
小動物

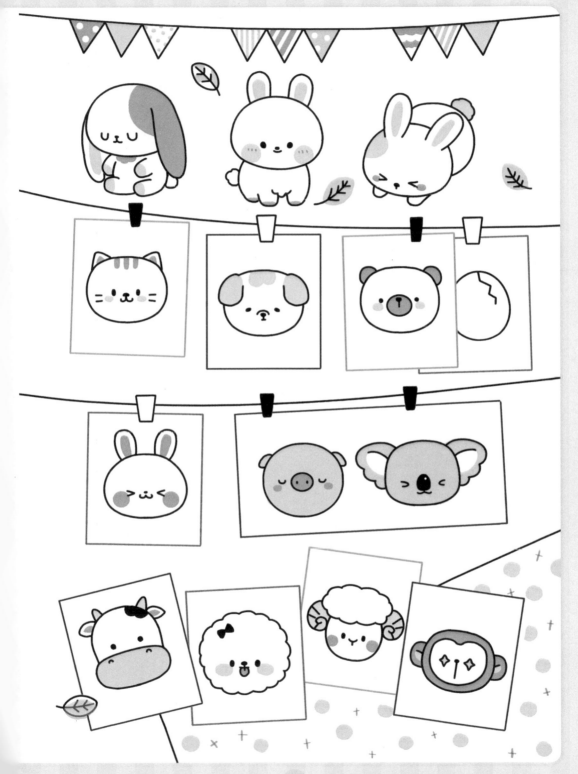

第 16 週　野生動物大集合

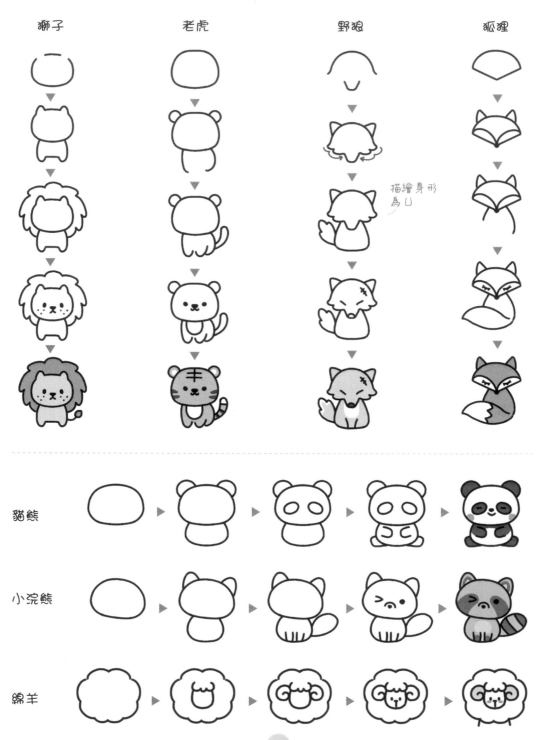

獅子　老虎　野狼　狐狸

描繪身形為ひ

貓熊

小浣熊

綿羊

小鹿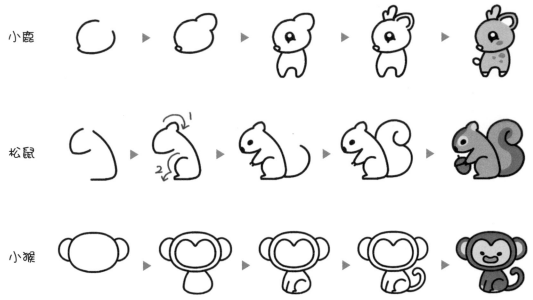

松鼠

小猴

犛牛　　　　　小象　　　　　河馬　　　　　棕熊

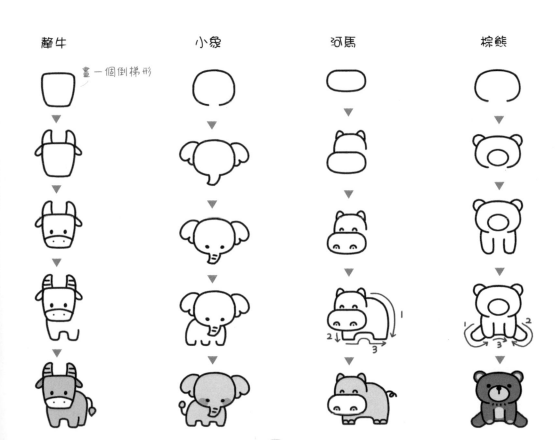

畫一個倒梯形

第 17 週　海底世界

海豹　畫一個 ω

企鵝

海豚

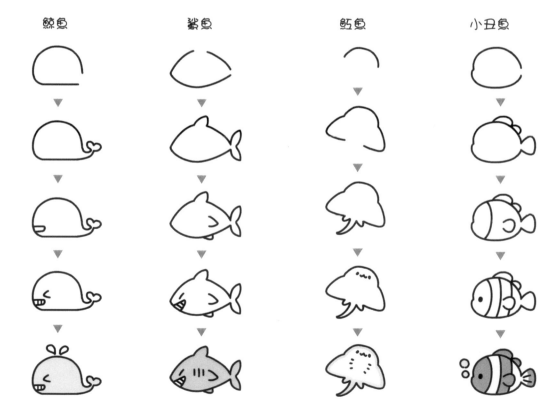

鯨魚　　　　　鯊魚　　　　　魟魚　　　　　小丑魚

水母＊　　　　魷魚　　　　章魚　　　　河豚

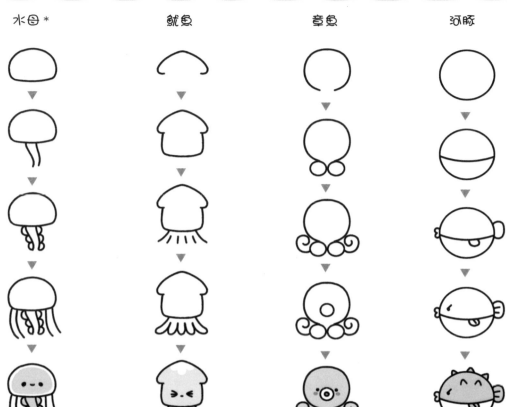

熱帶魚

海馬

海龜

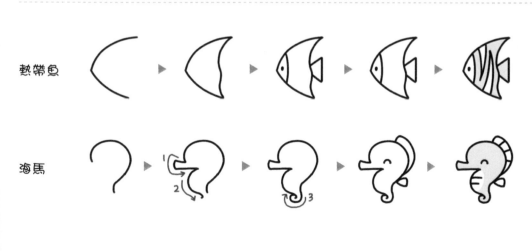

第 18 週　鳥與蟲的小天地

麻雀	山雀	鴿子	蜂鳥

鸚鵡

大嘴鳥

貓頭鷹

孔雀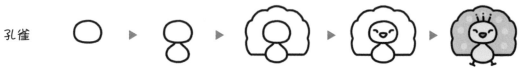

紅鶴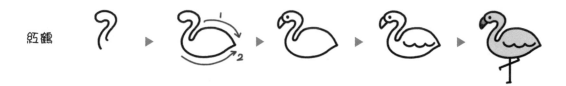

鴕鳥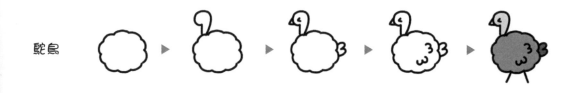

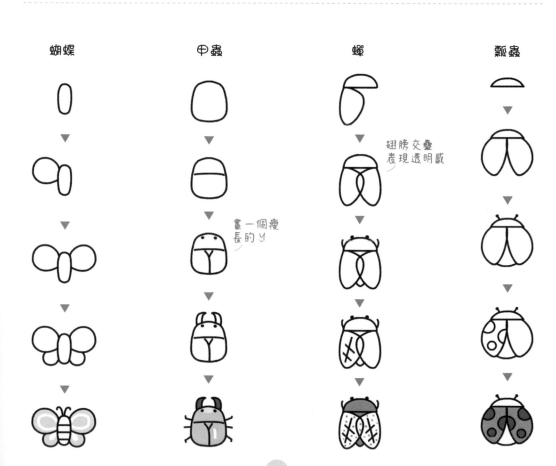

蝴蝶　　甲蟲　　蟬　　瓢蟲

翅膀交疊
表現透明感

畫一個瘦
長的丫

海陸動物
大集合

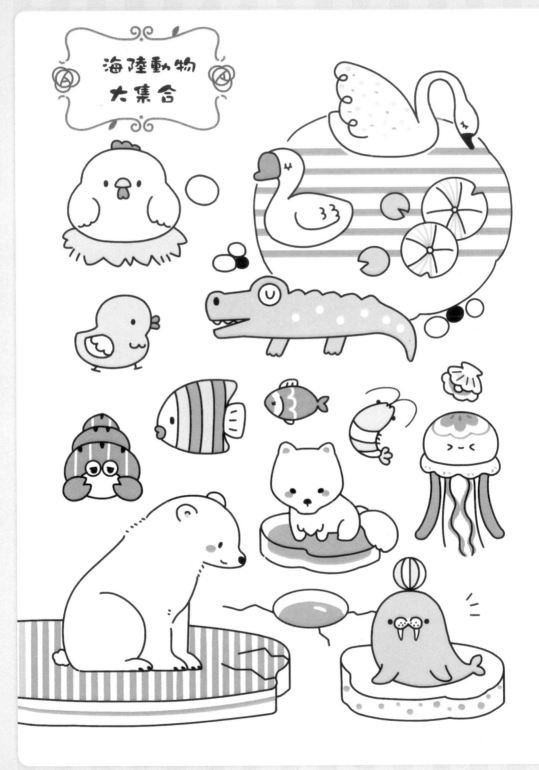

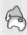

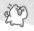

第 19 週　童話夢之旅

小恐龍 *

劍龍

噴火龍

水怪　　　　　獨角獸　　　　　雪怪　　　　　獨眼怪

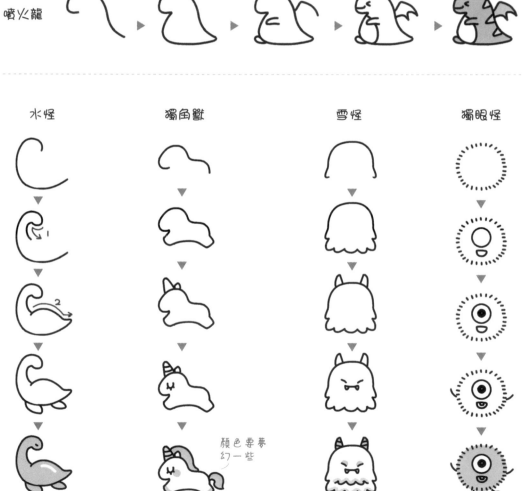

顏色要夢
幻一些

多眼怪　　　　　　河童　　　　　　　外星人　　　　　　木乃伊

外星人有大
大的眼睛

花仙子

小精靈

美人魚

第 20 週 擠在一起才溫暖

小豬 *　　　　　　　貓咪　　　　　　　柴犬

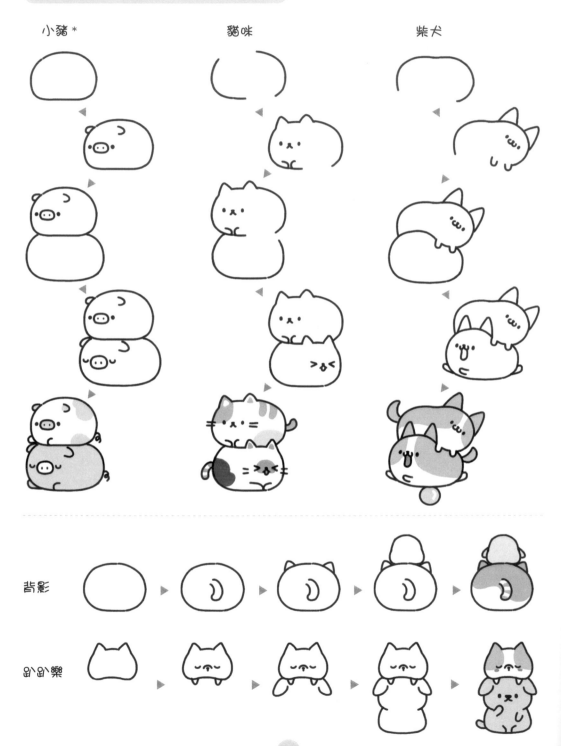

背影

趴趴樂

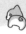

狐狸抱

兔兔抱

擠在一起	睡在一起	好朋友

第 21 週　動物擬人化了！

學生喵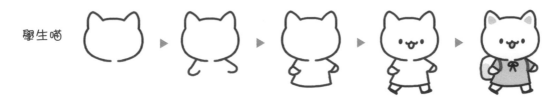

游泳鼠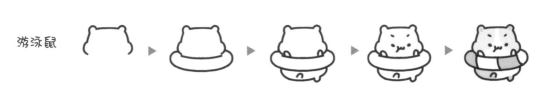

滑板汪　　　畫家喵　　　圍巾兔 *　　　寶寶貓熊

先畫帽子
再畫耳朵

看書小熊

睡覺小鳥

採花豬豬

洗澡兔兔

添加幾筆弧線
來畫枕頭皺摺

歌手狐

 ▸ ▸ ▸ ▸

廚師汪

 ▸ ▸ ▸ ▸

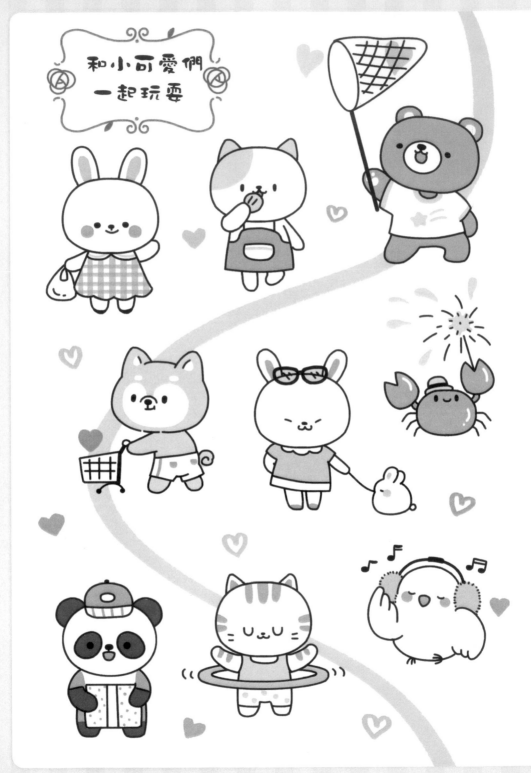

和小可愛們
一起玩耍

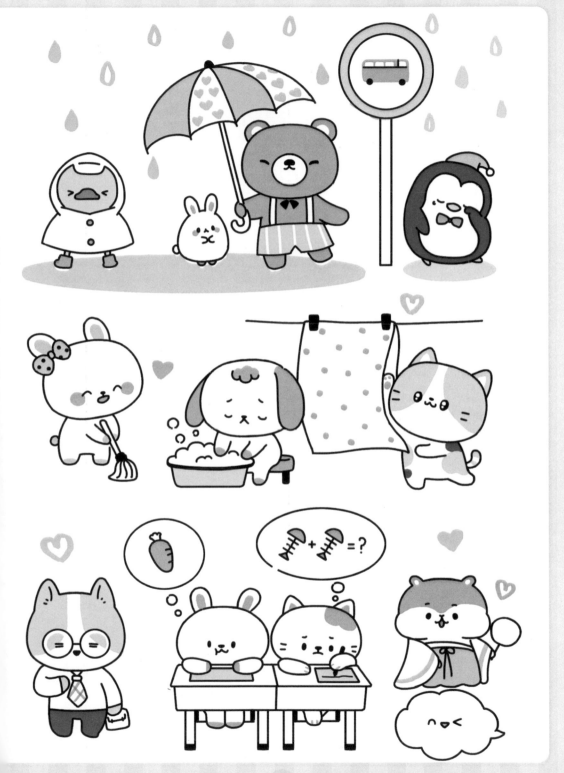

第22週 表情包大作戰

眼睛

● ●	⌒ ⌒	◡ ◡	＞ ＜	● ＜
＝ ＝	◎ ◎	✦ ✦	♡ ♡	ー ー
θ θ	＞ ⌒	◖ ◗	◡ ◡	◠ ◠

嘴巴

符號

♡　　✦　　◊　　⚹　　⚹　　‖　　？

括號法

(　) ▶ (● ●) ▶ (● ‿ ●) ▶ (● ‿ ●)

(　) ▶ (＞ 　 ＜) ▶ (＞ ♡ ＜) ▶ (＞ ♡ ＜)

(　) ▶ (^ᴥ^) ▶ (^ᴥ^) ▶ (^ᴥ^)

開心愉快

難過生氣

其他表情

第 23 週　人人都愛火柴人

站立

走路

跑步 *

跳躍　　　　跳舞　　　　坐姿　　　　翹腳　　　　躺姿

| 叉腰 | 歡呼 | 抓頭 | 撒嬌 | 睡覺 |

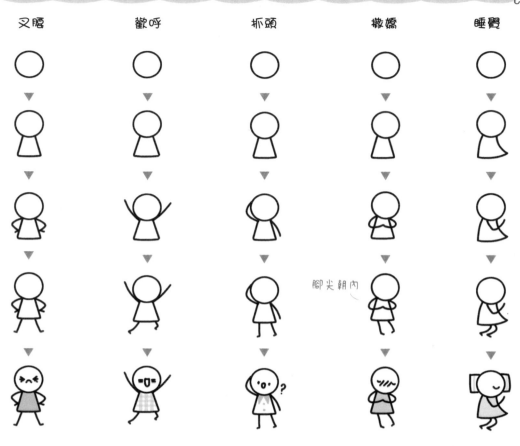

腳尖朝內

装酷
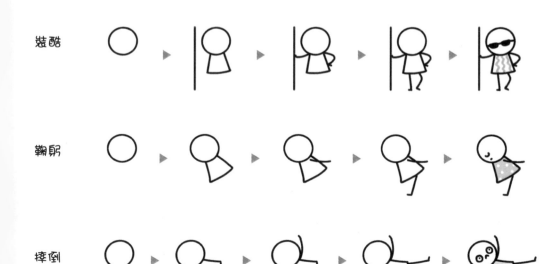

鞠躬

摔倒

用英文字母畫小人

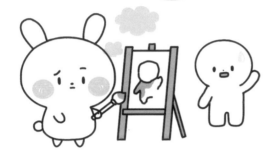

再等等喔，我還沒有畫好。
人物寫生好難呀……

抬手動作

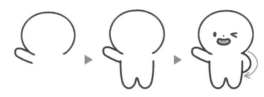

畫一個向上抬的 U 形手，畫 W 形腿，再畫
倒 C 形的背後的手。

手都可以用 U 來
畫，那麼再看看動
起來的腿部吧！

基本動作

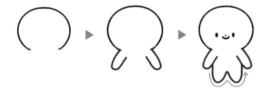

畫 U 形手，再畫下端圓潤一些的 W 形腿。

複雜動作

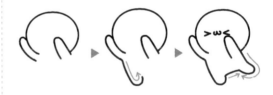

畫 U 形手，畫 L 形右腿，再畫一條連接的短
橫線，最後畫 J 形左腿。

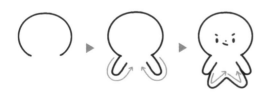

畫 U 形手，再畫兩條對稱的 V 形腿。

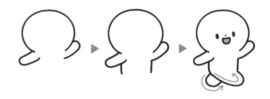

畫 U 形手，抬起來的腿畫 L，在後面的腿
畫 U。

跪坐動作

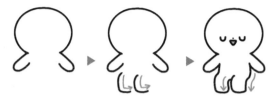

畫坐姿時同樣先畫 U 形手，而彎曲的腿部要先畫兩個略彎的 L。

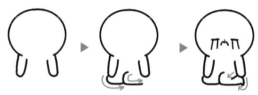

跪著的腿是躺倒的 J 的形狀。

跪坐姿勢的腿部畫成半側面的視角會更簡單。

側面動作

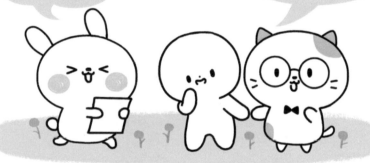

用字母畫小人真有意思。我還想學習更多動作的畫法呀！

來畫畫看人物的側面吧！畫側面時要注意手和身體的前後關係喲！

側面站立時，先畫大 U 肚子，下端空出一段，再畫短 U 腿，最後畫小 U 手。

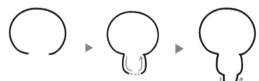

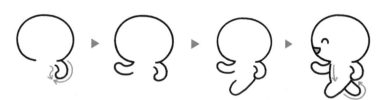

跑步時彎曲的手臂是變形的 U，向前邁的腿是傾斜的 J，後面的腿是傾斜的 U。

77

第 24 週　字母小人百變秀

| 草裙舞 | 睡夢中 | 自拍 | 告白 * |

畫愛心時留出
左手的位置

坐公車

吃宵夜

捉迷藏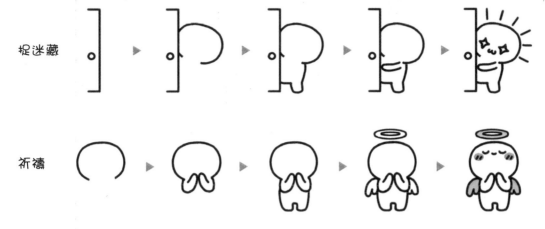

祈禱

| 賣萌 | 做瑜伽 | 傷心時 | 逃跑 |

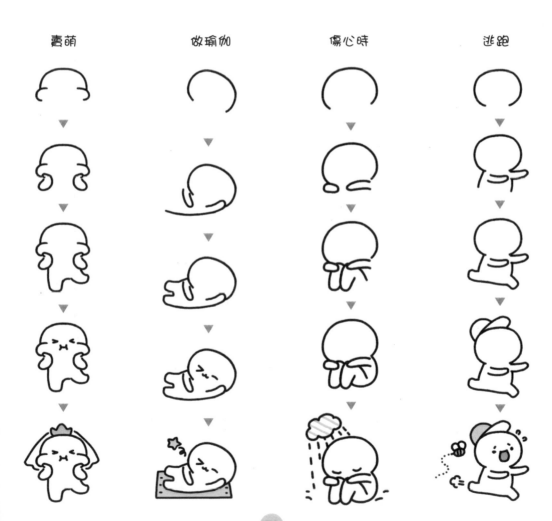

第25週　可愛頭像大集合

瀏海女孩	中分女孩	瀏海男孩	中分男孩

蘿莉*

迷妹

學霸

高馬尾

法式

麻花辮

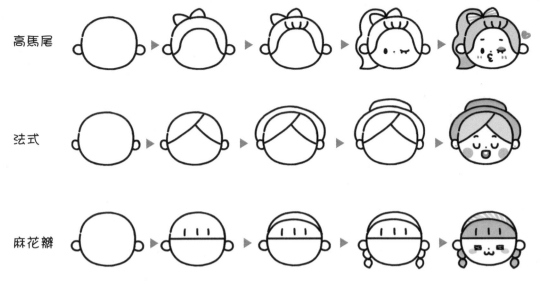

幼兒　　　少女　　　老婆婆　　　老爺爺

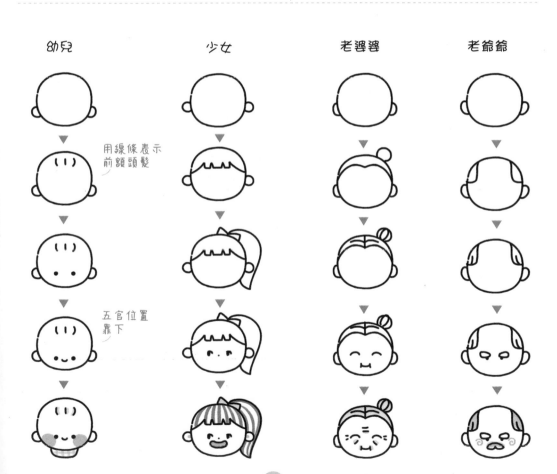

用線條表示
前額頭髮

五官位置
靠下

第 26 週　加上身體更拉風

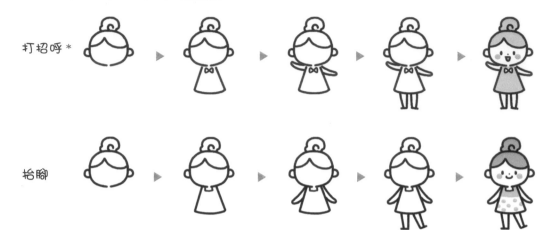

打招呼＊

抬腳

静止　　　　雀躍　　　　邁步　　　　跳舞

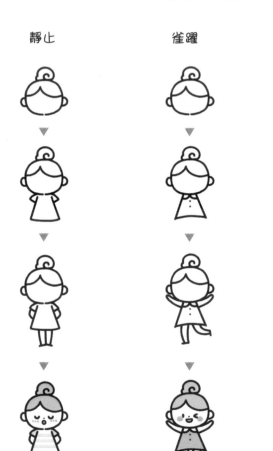

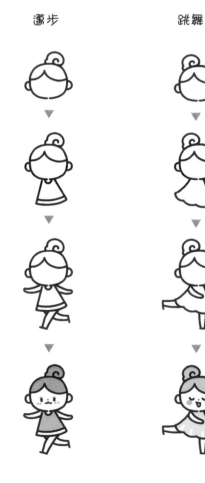

休息	側坐	回眸	奔跑

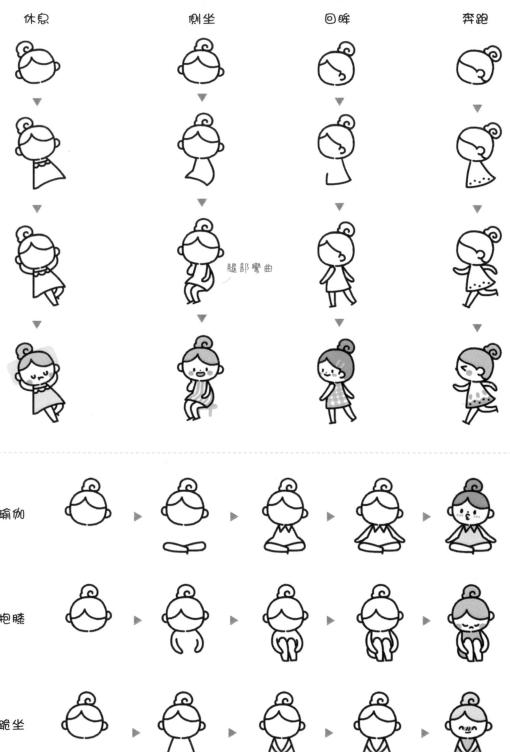

腿部彎曲

瑜伽

抱睡

跪坐

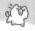

第 27 週　暖心告白

約會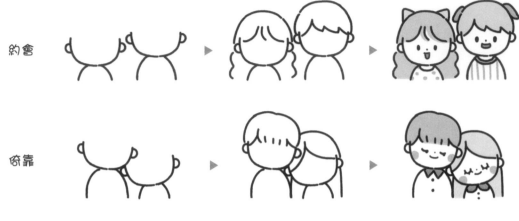

倚靠

擁抱　　　　　　　打電話　　　　　　　吃西瓜

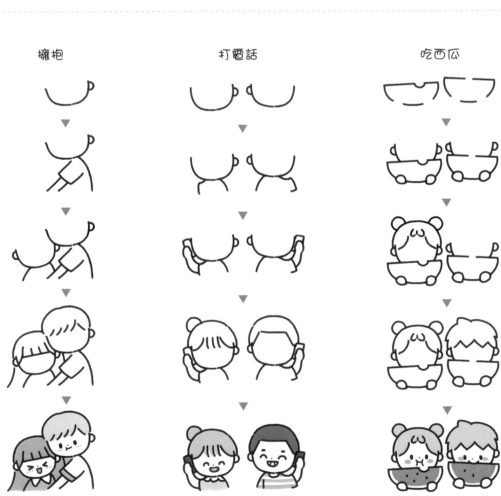

閉眼親吻 *

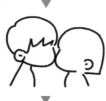

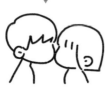

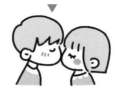

側面的嘴巴可
以省略

臉頰啵啵

情侶圍巾

背後抱

牽手

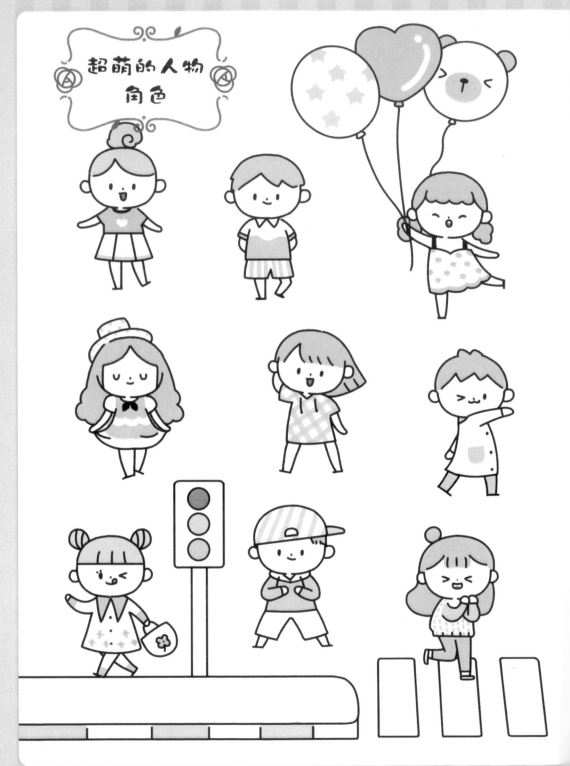

超萌的人物角色

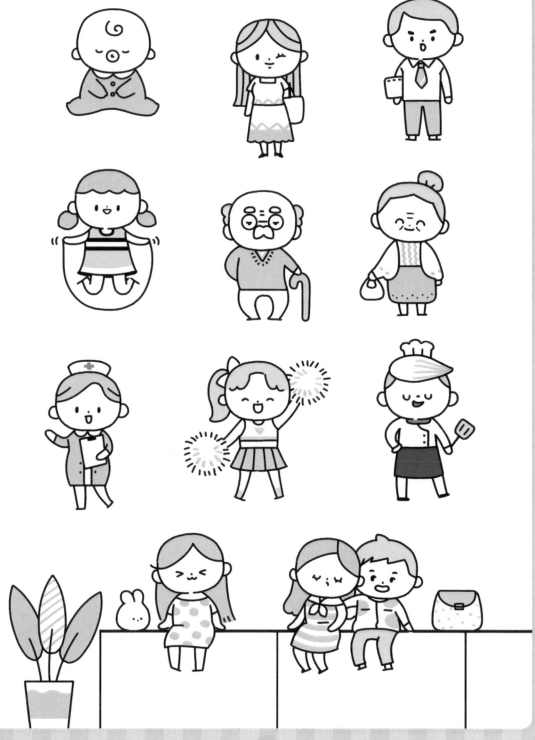

第 28 週 我有一個大衣櫥

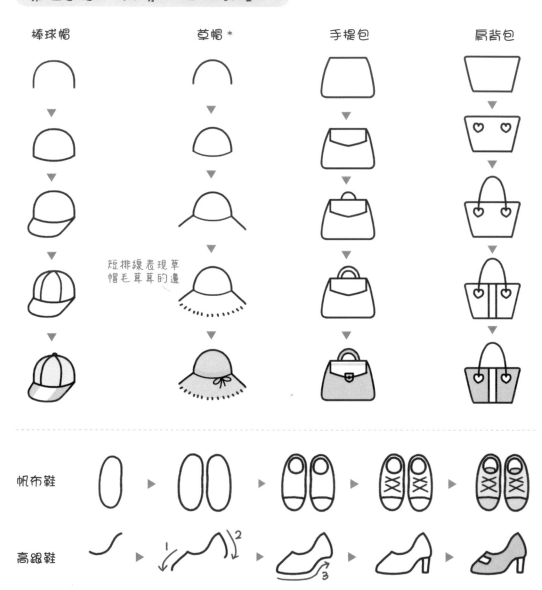

棒球帽 　　草帽 *　　手提包　　肩背包

短排線表現草
帽毛茸茸的邊

帆布鞋

高跟鞋

平底鞋

連帽T

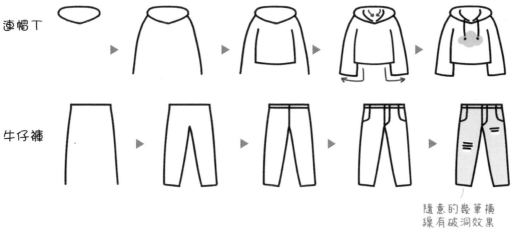

牛仔褲

隨意的幾筆橫
線有破洞效果

毛衣

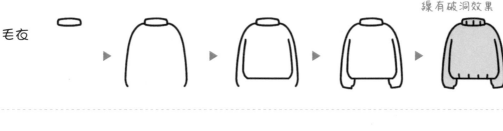

T恤　　　襯衫　　　連身裙　　　短裙

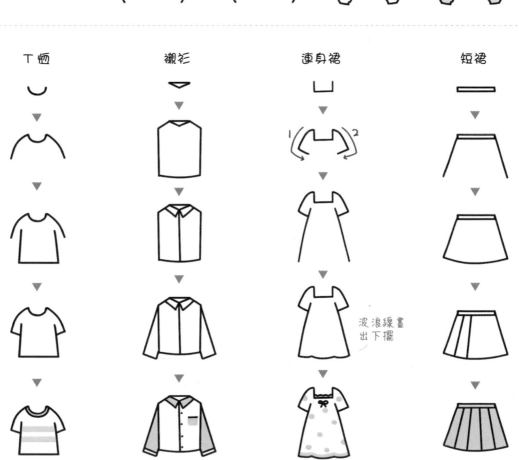

波浪線畫
出下擺

第 29 週　餐具狂想曲

菜刀

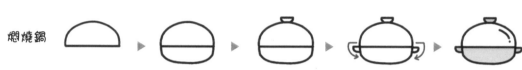

砧板

燜燒鍋

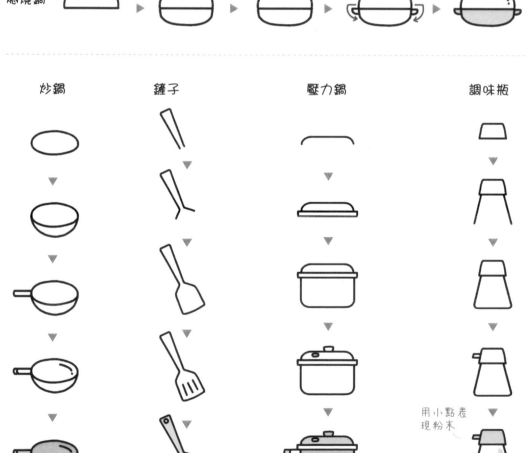

炒鍋	鏟子	壓力鍋	調味瓶

用小點表
現粉末

碗筷　　　　　茶杯　　　　　馬克杯　　　　　砂鍋

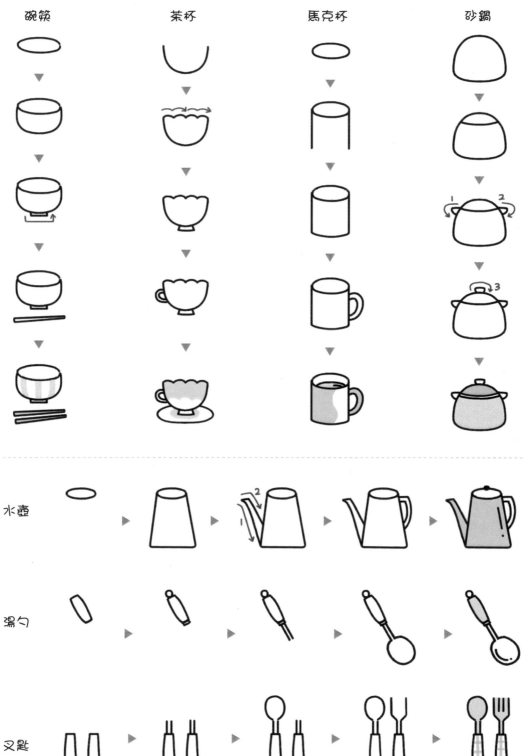

水壺

湯勺

叉匙

自己的塗鴉自己畫

用高低不同的方形畫家具

長方形加橫線

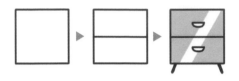

在長方形櫃子中間畫橫線，再在內部畫兩個半圓形，並加上櫃子腳。

複雜的書櫃需要在內部多畫幾條線。

扁扁的長方形

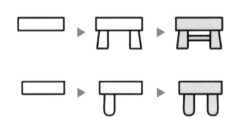

用扁扁的長方形就可以輕鬆畫出各種小凳子的側面！

除了用橫線分隔櫃子，還可以添加小方形來畫抽屜喲！

用長寬比更大的方形畫桌面和桌腿。

大方形加小方形

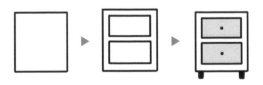

在方形內部畫上大小相同的幾個小方形，再加上短短的方形櫃子腳。

方形加"十"字

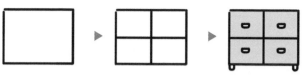

畫一個大大的"十"字將櫃子分成很多個小方形。

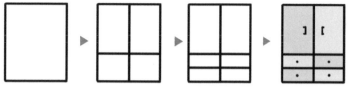

衣櫃分為橫著的抽屜和豎著的拉門，用"十"字分割時不要太平均。

床的畫法

我學會畫櫃子啦！可是還有床這個大難題……

別擔心！床也是由簡單的幾何圖形組成的。我們從畫方形和梯形開始吧！

俯視角度先直接畫出長方形，再添加類似圓柱形的床腳，注意床板要上寬下窄。

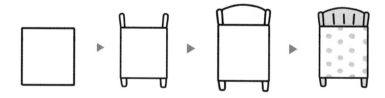

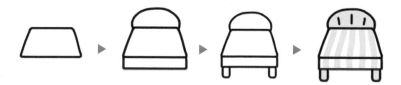

帶透視的視角要先畫出梯形，再畫半圓形床板和窄方形側面，最後添加兩個 U 形床腳。

第 30 週　家具博覽會

飯桌	茶几	沙發	鞋櫃

凳子

椅子

單人沙發

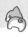

單人床

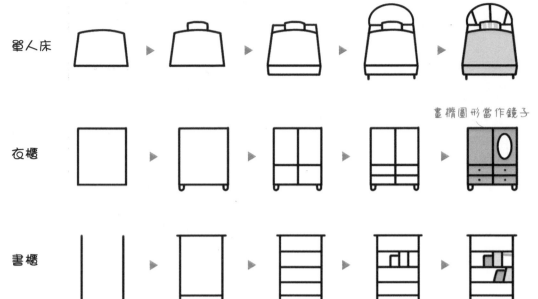

衣櫃

畫橢圓形當作鏡子

書櫃

梳粧檯　　　　床頭櫃　　　　旋轉椅　　　　書桌

畫一個 H

第31週　居家好幫手

吹風機 *

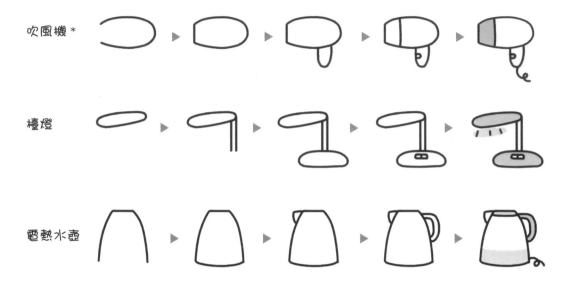

檯燈

電熱水壺

| 電視 | 微波爐 | 洗衣機 | 冰箱 |

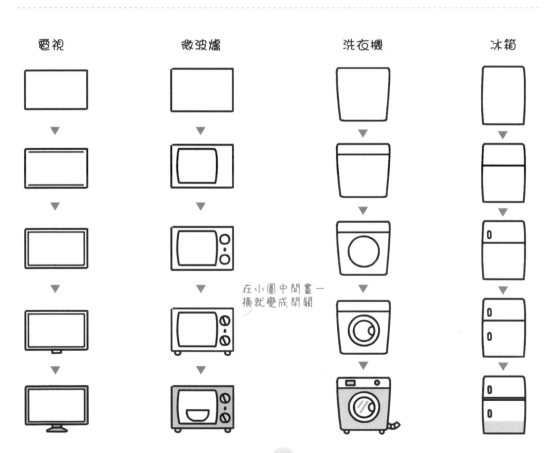

在小圖中間畫一
橫就變成開關

熨斗	烤土司機	電子鍋	吸塵器

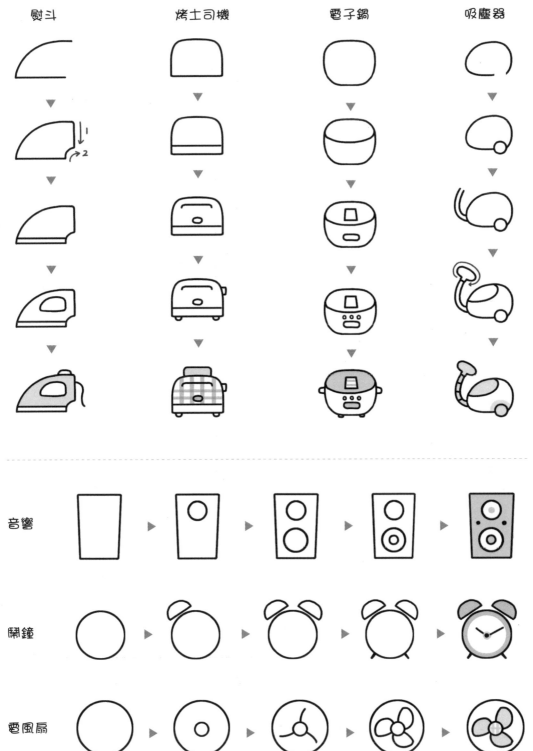

音響

鬧鐘

電風扇

第32週　有座奇妙屋

小房子　　　　大房子　　　　可愛房子 *　　　平頂房子

注意上寬下窄

圓頂房子

錐頂房子

尖頂房子

學校

醫院

大廈

便利商店　　　　咖啡店　　　　公寓　　　　城樓

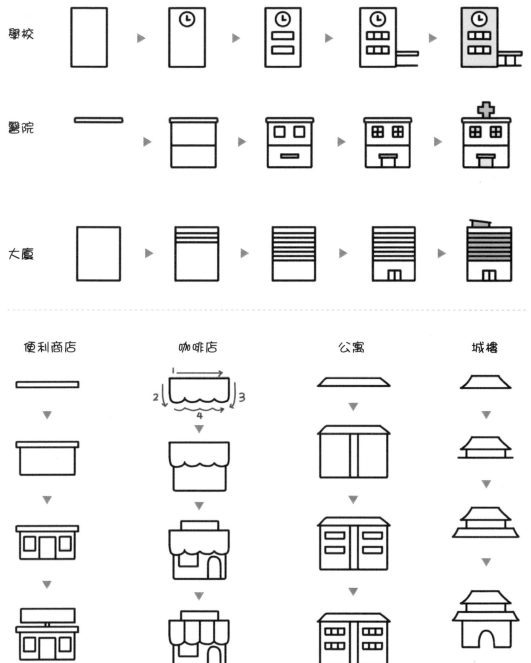

第 33 週　不可或缺的交通工具

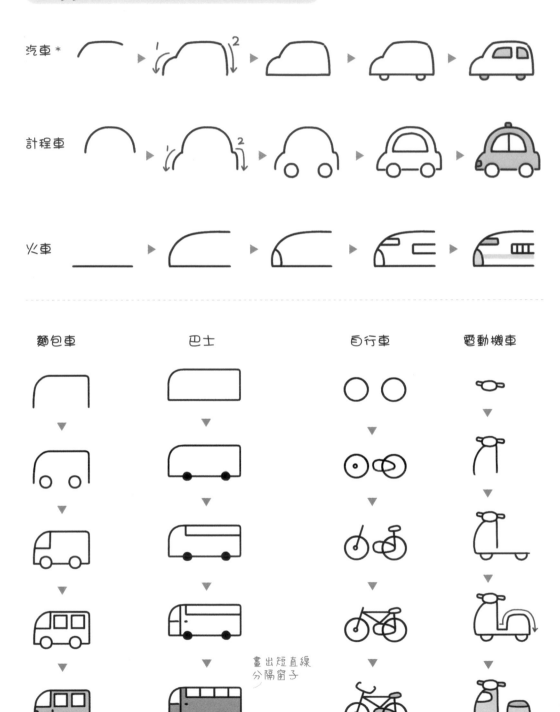

汽車 *

計程車

火車

麵包車　　巴士　　自行車　　電動機車

畫出短直線
分隔窗子

飛機	直升機	輪船	帆船

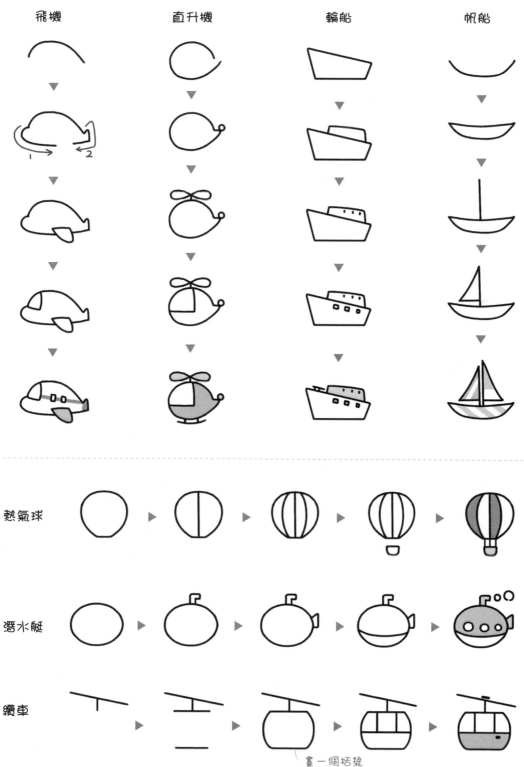

熱氣球

潛水艇

纜車

畫一個括號

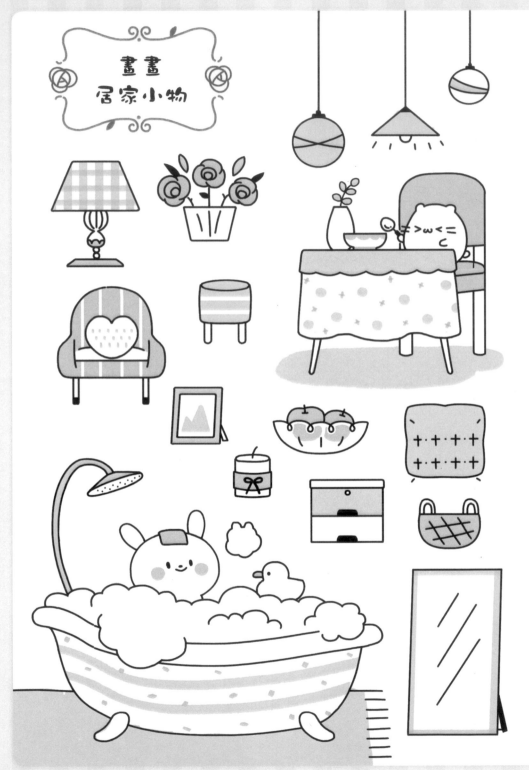

畫畫
居家小物

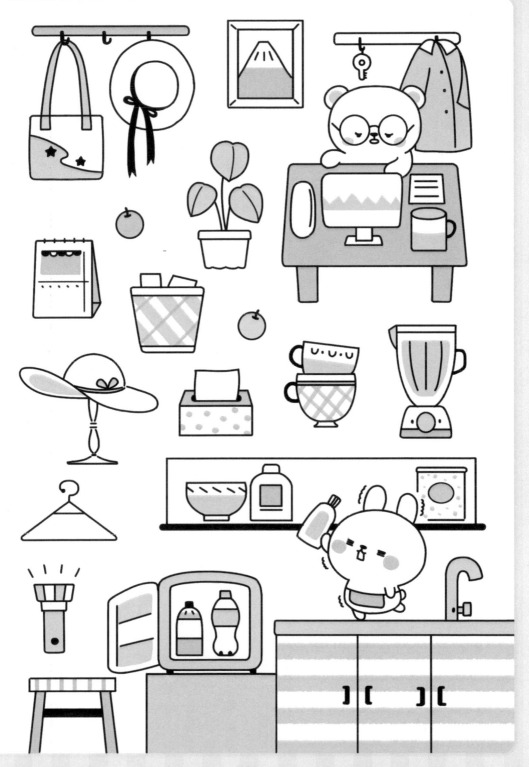

第 34 週　視聽盛宴

畫筆　　　　　顏料 *　　　　　調色盤　　　　　洗筆桶

隨意用弧線繞
圈來畫色塊

畫架

3D 眼鏡

爆米花

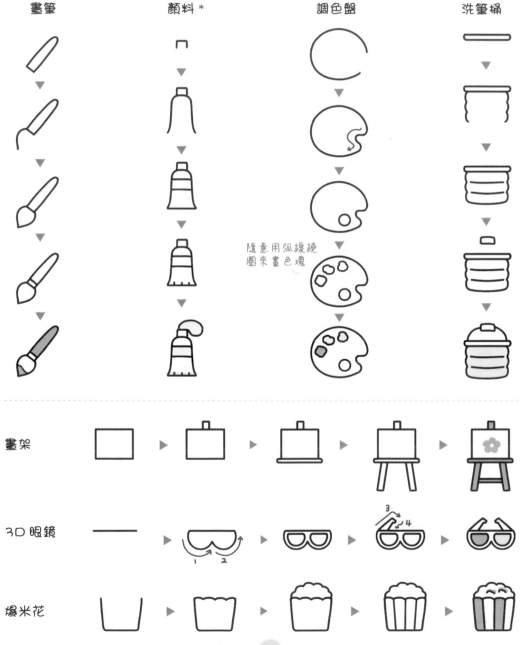

吉他 ▶ ▶ ▶

吉他的外輪廓是葫蘆形

小提琴 ▶ ▶ ▶ ▶

畫兩個相反方向的小半圓

薩克斯風 ▶ ▶ ▶ ▶

手風琴	鋼琴	留聲機	耳機
▼	▼	▼	▼
▼	▼	▼	▼
▼	▼	▼	▼
▼	▼	▼	▼

向中心的小圓畫弧線

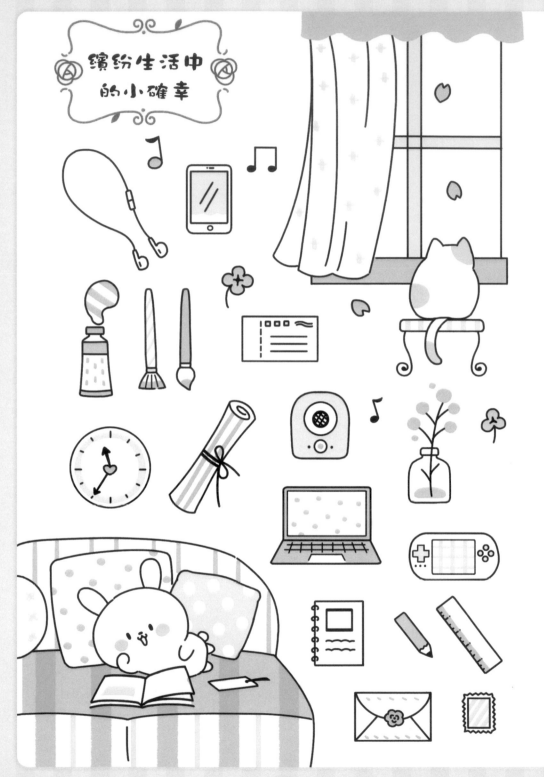

繽紛生活中
的小確幸

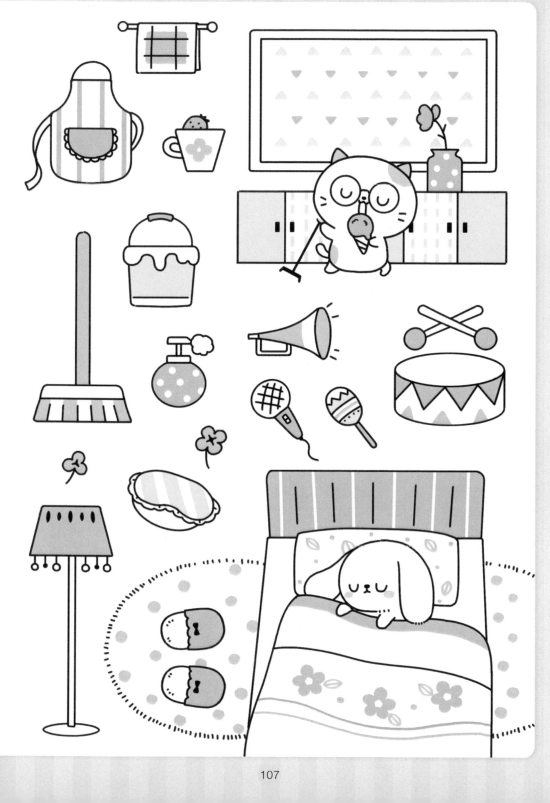

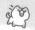

第 35 週　一起來運動

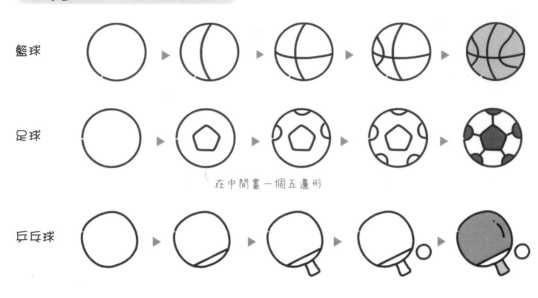

籃球

足球

在中間畫一個五邊形

乒乓球

羽毛球　　潛水鏡　　網球　　拳擊手套

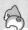

滑板	啞鈴	棒球	保齡球

畫一個"="符號

在棒球上畫"八"字

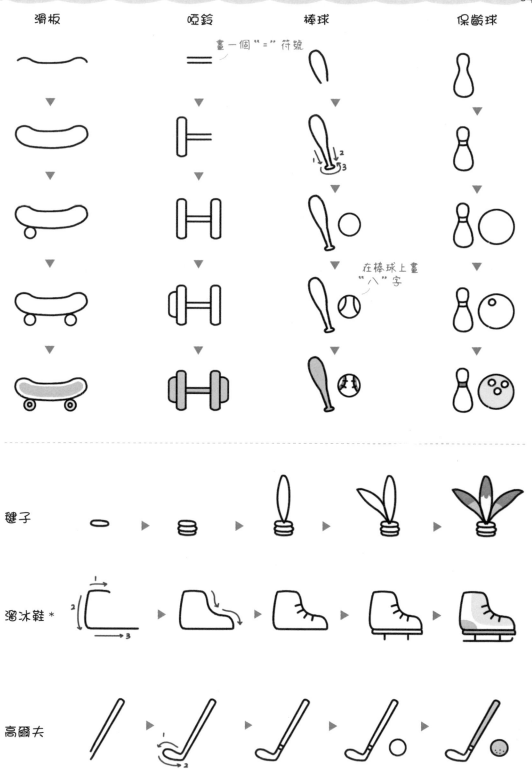

毽子

溜冰鞋 *

高爾夫

第 36 週　園丁的一天

灑水壺	噴水壺	手套	膠鞋

方鏟

尖鏟

鏟叉

畫瘦瘦的 " 几 "
字表現叉子前端

耙子

鐵桶

花藝剪

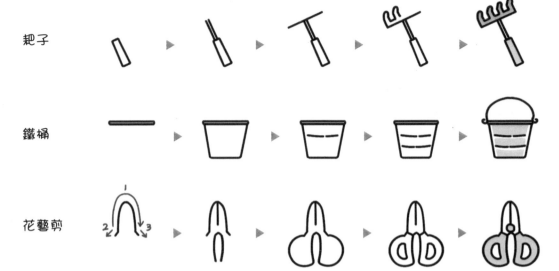

園林剪　　　　　柵欄＊　　　　　花盆　　　　　嫩芽

畫一個Ｙ

用短波浪線
畫底部邊緣

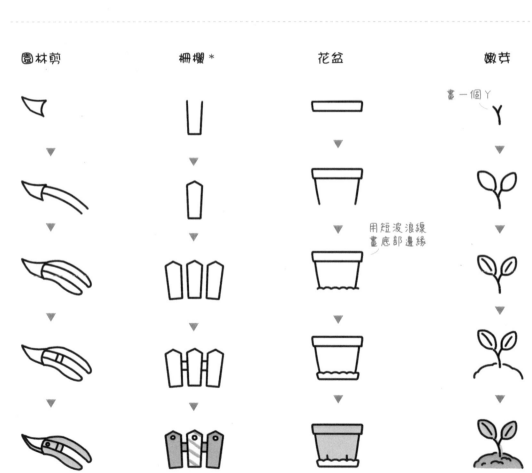

111

第 37 週　文具盒裡藏秘密

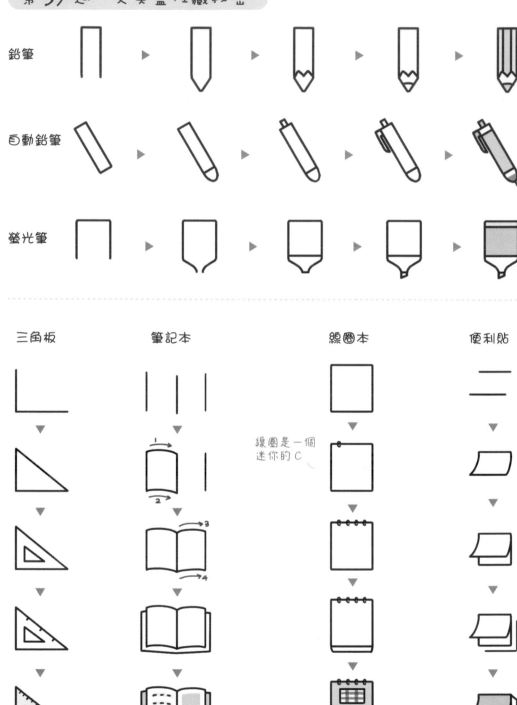

鉛筆

自動鉛筆

螢光筆

三角板　　　筆記本　　　　　　線圈本　　　便利貼

線圈是一個
迷你的 C

剪刀 *　　　　　墨水　　　　　釘書機　　　　　筆袋

畫一個大大
的 X

膠帶

刀片

手帳本

113

第38週 小仙女變美計劃

口紅　　　　　　　腮紅刷 *　　　　　　氣墊粉餅　　　　　　香水

畫一個更扁
的橢圓

鏡子

梳子

面膜

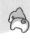

指甲油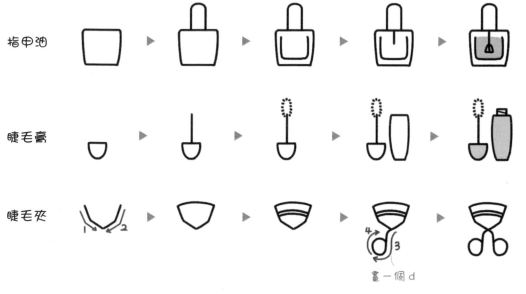

睫毛膏

睫毛夾

畫一個 d

眼影　　　洗面乳　　　面霜　　　平板夾

第 39 週　出去旅行吧

手機

行李箱

後背包

墨鏡　　　　　　遮陽帽　　　　　　拍立得 *　　　　　相機

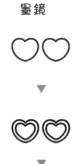

用虛線來
裝飾帽子

化粧包	頸枕	拖鞋	卡夾

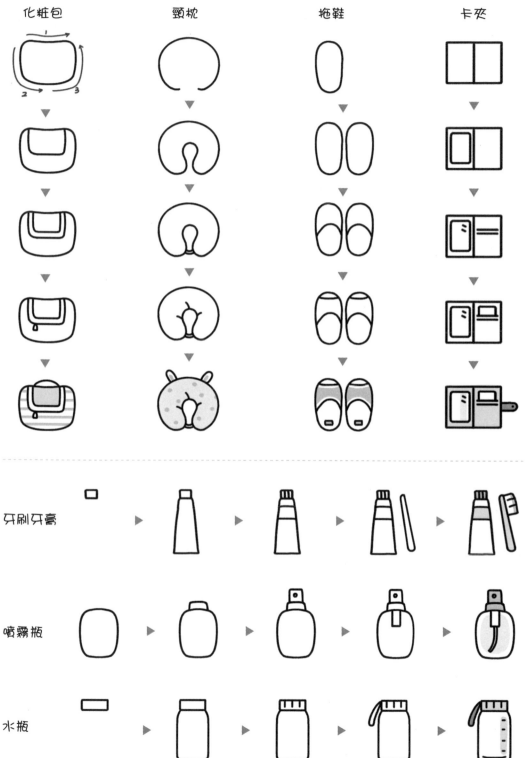

牙刷牙膏

噴霧瓶

水瓶

快樂
小時光

用多種筆觸畫美食

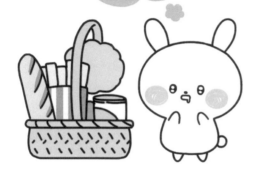

美味的食物這麼多，好想在吃掉之前把它們全部畫下來呀！

短排線畫麵包

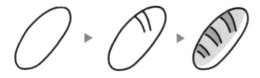

保持一定間隔畫幾組短線，普通麵包的樣子就完成啦！

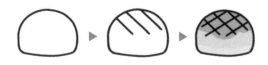

傾斜一定角度排線，再反方向排線，菠蘿麵包就畫好啦！

波浪線畫奶油

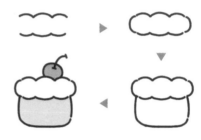

畫蛋糕上方的奶油時，可以先畫上下對應的波浪線，再將兩側補充完整。

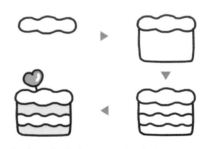

在內部畫兩條波浪線表示奶油夾層。

單條波浪線可以這樣畫在甜品內部！

畫甜甜圈時，順著下沿的弧度畫波浪線。

斷線畫冰沙

繞圈弧線畫湯的反光

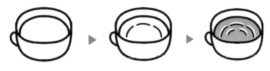

添加繞圈弧線就不會是
一塊單調的平面了。

密集小弧線畫炸物外輪廓

弧線越密集，越
能表現炸物的酥
脆感。

主食怎麼畫

米飯和麵食是最
常見的主食，有
點難畫呀……

畫米飯其實很簡單，先
描繪外輪廓，再添加細
節。畫麵條有獨特的排
線小技巧喲！

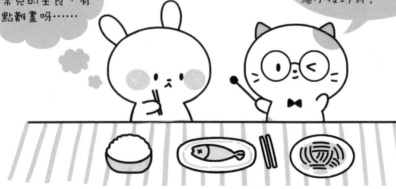

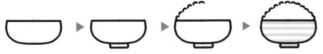

用小弧線畫出小山形狀的米
飯外輪廓。

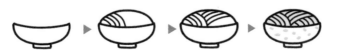

先畫出麵條的範圍，再用相
反方向的長弧線將它填滿。

第 40 週　甜蜜時光

瑞士卷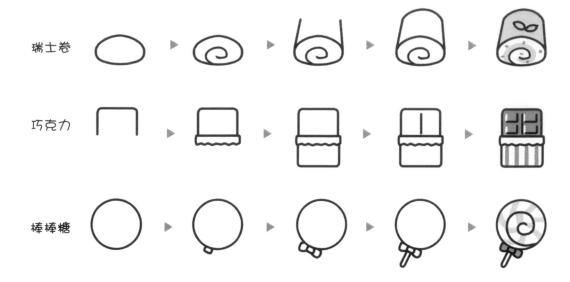

巧克力

棒棒糖

提拉米蘇	芝士蛋糕	杯子蛋糕	慕斯杯
			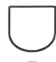
			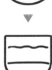
			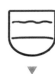
			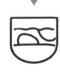

馬卡龍 *	大福	布丁	港式甜點
▼	▼	▼	▼
▼	▼	▼	▼
▼	▼	▼	▼
▼	▼	▼	▼

舒芙蕾 ▶ ▶ ▶ ▶

蛋糕 ▶ ▶ ▶ ▶

翻糖蛋糕 ▶ ▶ ▶ ▶

第 41 週　烘焙物語

吐司　　　　　　牛角麵包 *　　　　　菠蘿麵包　　　　　法國麵包

全麥麵包

甜甜圈 *

小鋸齒波浪邊

蘇打餅乾

白麵包

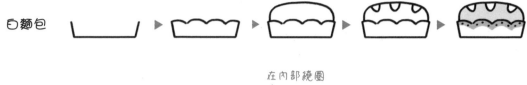

手撕包

在內部繞圈

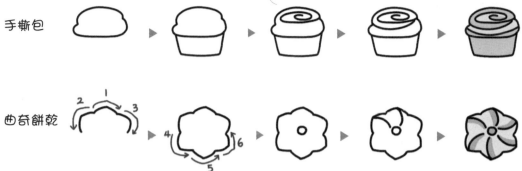

曲奇餅乾

可麗餅　　打蛋器　　隔熱手套　　烤箱

畫一個扇形

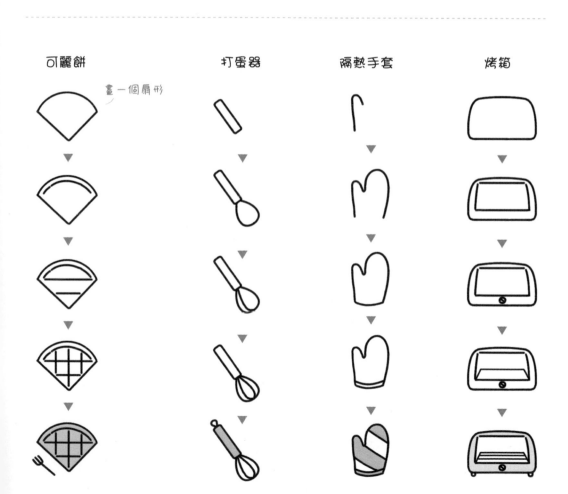

第 42 週　要喝飲料嗎？

可樂 *

汽水

檸檬汁

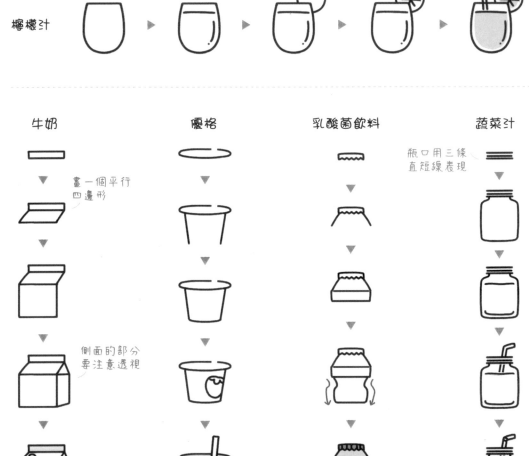

牛奶　　　　　　優格　　　　　乳酸菌飲料　　　蔬菜汁

畫一個平行
四邊形

側面的部分
要注意透視

瓶口用三條
直短線表現

珍珠奶茶　　　　美式咖啡　　　　摩卡　　　　　　綠茶

臺圓圓的珍珠

啤酒

雞尾酒

蘇打水

第 43 週 分你一根棒棒冰

霜淇淋 *	單球冰淇淋	雙球冰淇淋	雙色霜淇淋

順著左側弧
線畫波浪線

冰棒 *

水果冰棒

棒棒冰

旋轉冰棒 ▶ ▶ ▶ ▶

雪糕 ▶ ▶ ▶ ▶

雪人雪糕 ▶ ▶ ▶ ▶

甜筒	冰淇淋杯	冰沙	雪花冰

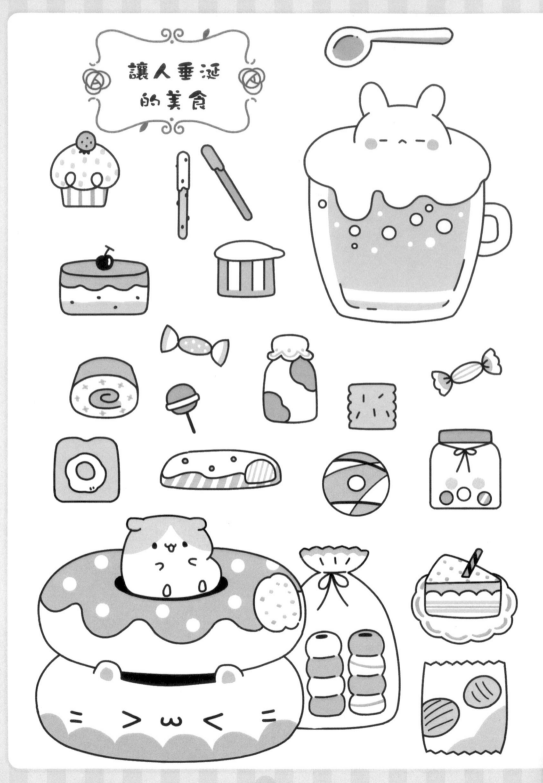

讓人垂涎
的美食

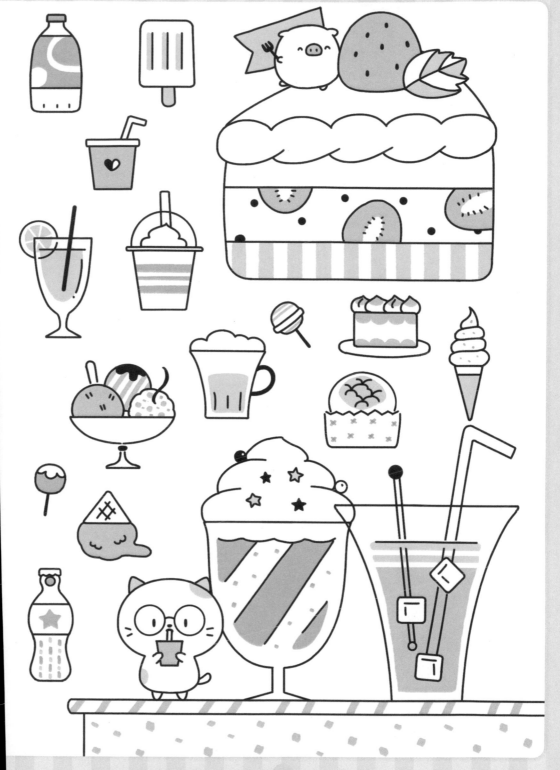

第 44 週　中華美食

包子

餃子

燒賣

糖醋魚	大閘蟹	叉燒肉	炒飯

對稱畫出
螃蟹腳

烤鴨	拉麵 *	紅燒排骨	獅子頭

春捲

烤串

直線穿過食物
一半的位置

火鍋

第 45 週　異國美食

漢堡 *	薯條	熱狗	牛排

披薩邊是
香腸形狀

三明治

披薩

烤雞翅

飯糰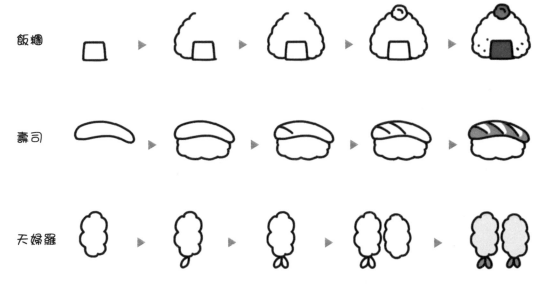

壽司

天婦羅

| 蛋包飯 | 咖哩飯 | 羅宋湯 | 韓式拌飯 |

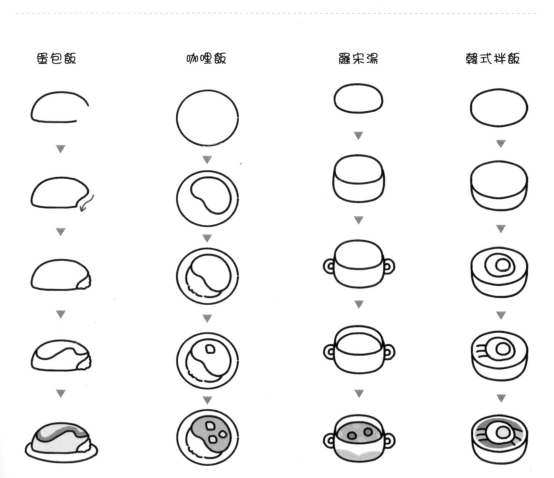

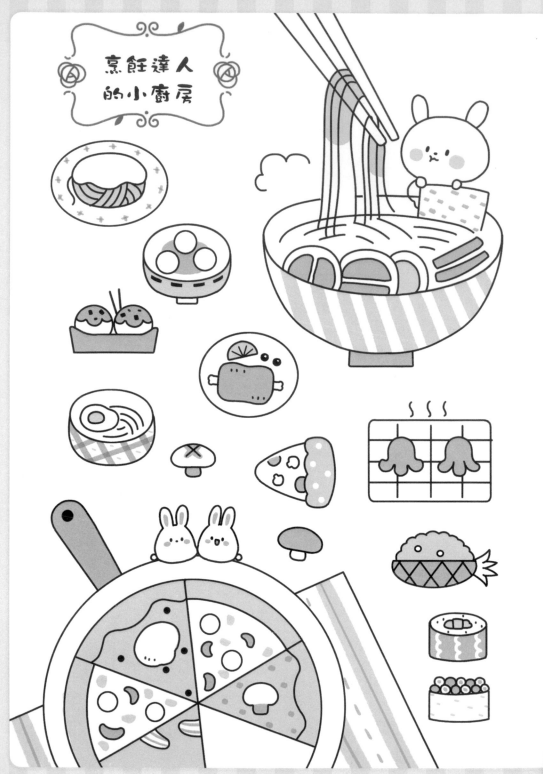

烹飪達人
的小廚房

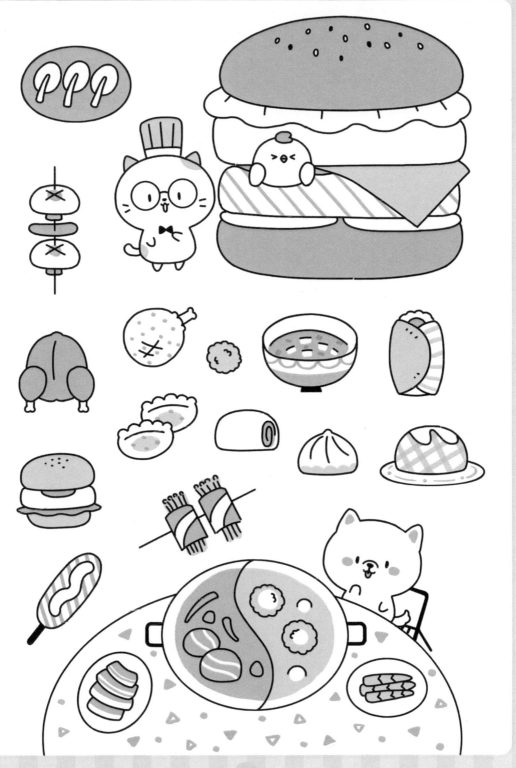

第八章 天天好心情！季節與節日篇

第46週 一起去野餐

桃花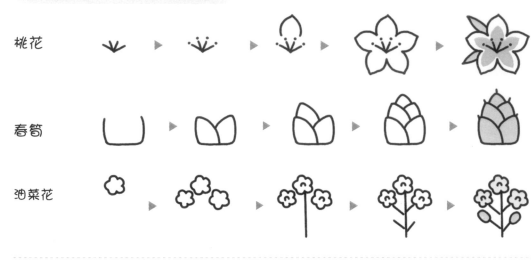

春筍

油菜花

果醬 * 風箏 黃色小鴨 帽子

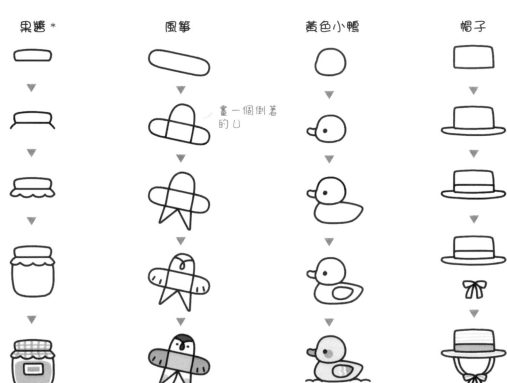

畫一個倒著的ㄩ

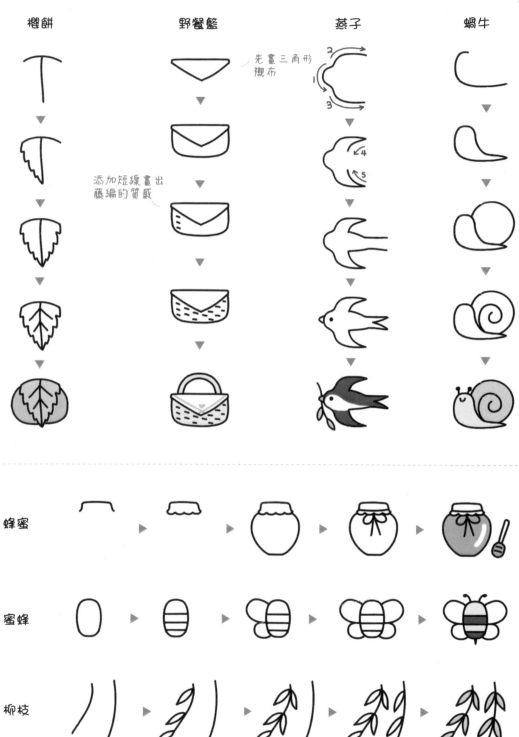

| 櫻餅 | 野餐籃 | 燕子 | 蝸牛 |

先畫三角形襯布

添加短線畫出藤編的質感

蜂蜜

蜜蜂

柳枝

對稱畫出另一邊的葉子

第 47 週　夏天就是要吃西瓜

| 西瓜 | 人字拖 | 金魚 | 背心 |

風鈴

晴天娃娃 *

手拿扇

扇子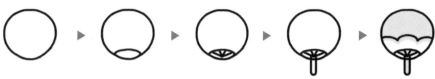

雞蛋花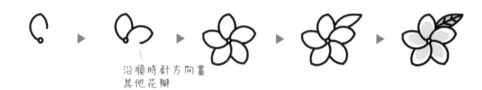

沿順時針方向畫
其他花瓣

椰子樹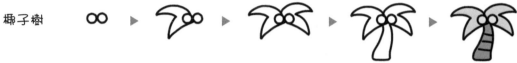

游泳圈

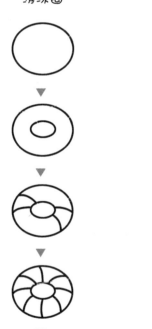

泳衣

陽傘

雪糕

用空心圓表
現凸出的杏
仁碎

第 48 週 秋天的童話

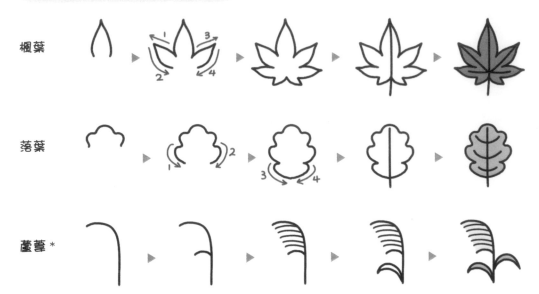

楓葉

落葉

蘆葦 *

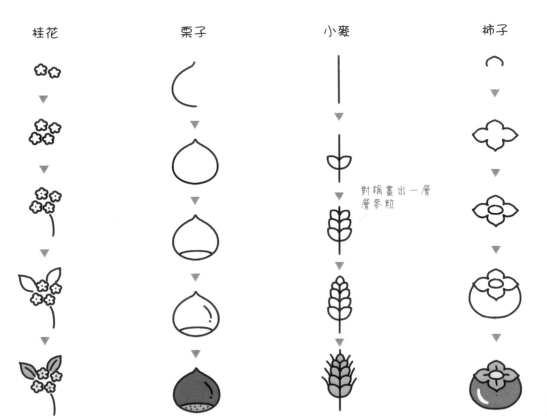

桂花　　　　　栗子　　　　　小麥　　　　　柿子

對稱畫出一層
層麥粒

石榴	棉花	貝雷帽	襪子

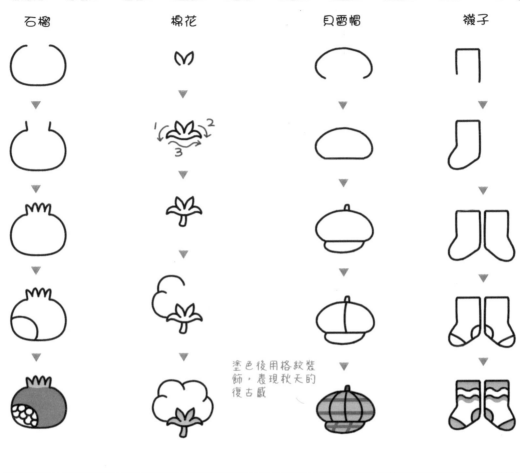

塗色後用格紋裝
飾，表現秋天的
復古感

茶壺	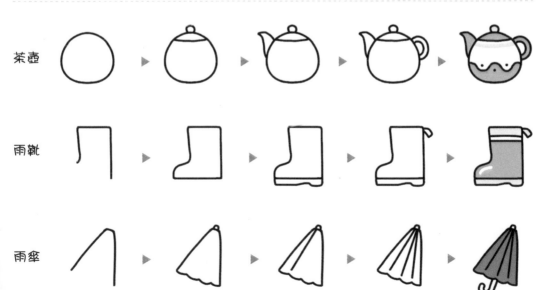
雨靴	
雨傘	

第49週 接住一片雪花

雪人*　　　雪花　　　毛線帽　　　手套

圍巾

耳罩

羽絨衣

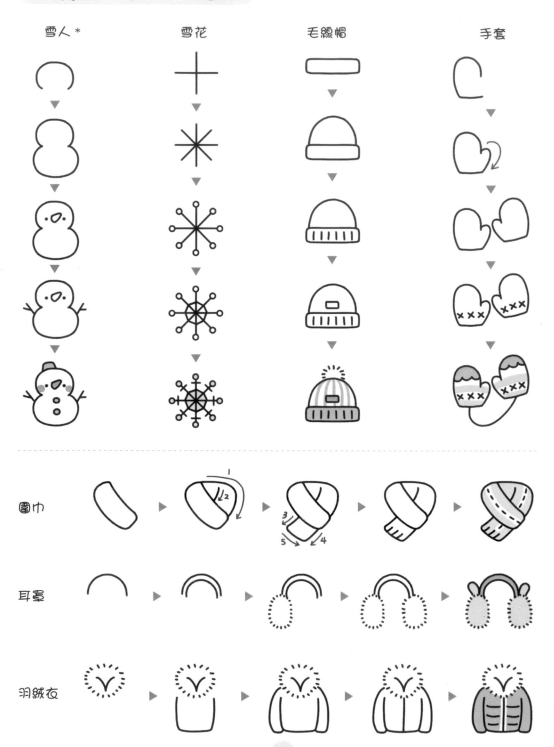

暖手袋

可可

保溫杯

添加熱氣符號

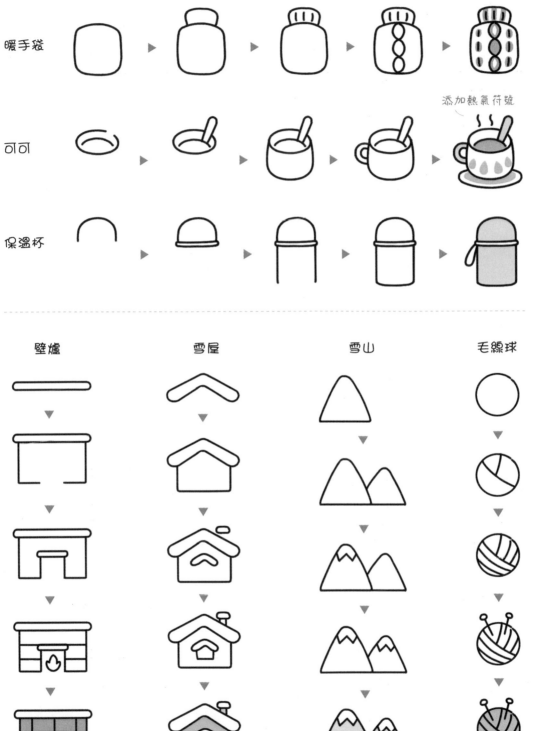

壁爐　　　　　雪屋　　　　　雪山　　　　　毛線球

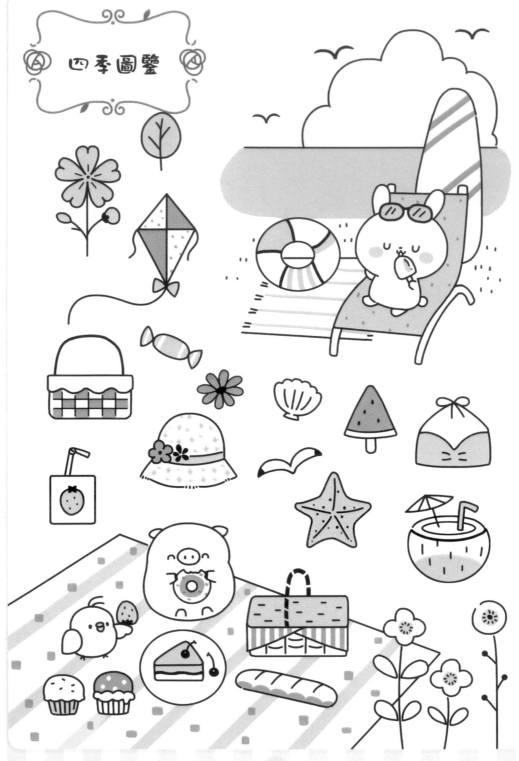

四季圖鑑

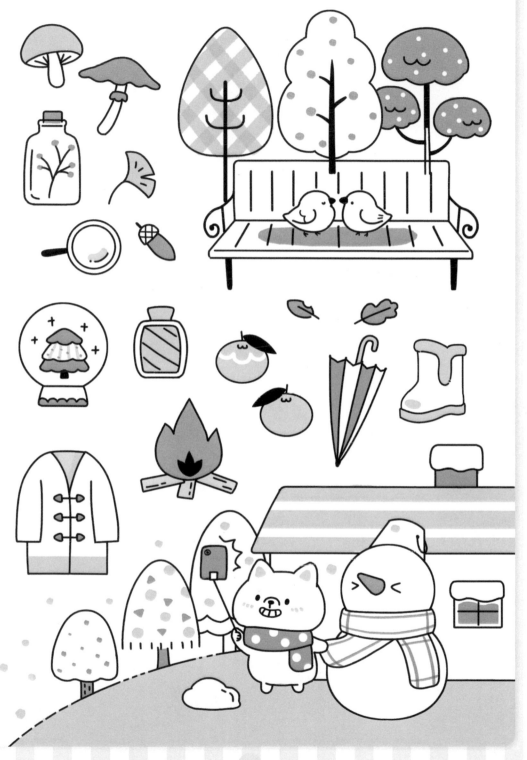

第 50 週　最用心的生日派對

蛋糕　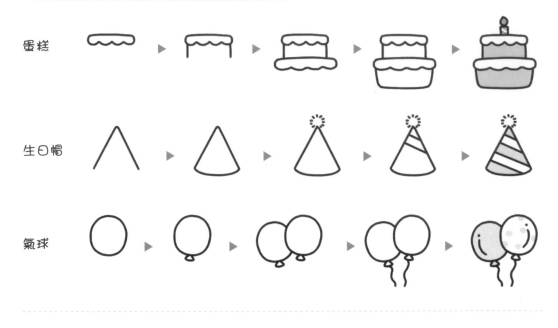

生日帽

氣球

糖果　　　　小蛋糕　　　　方禮盒　　　　長禮盒

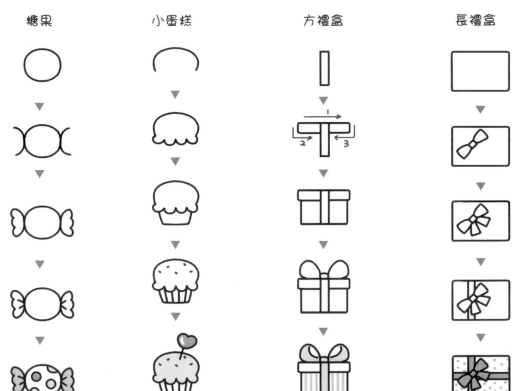

小彩旗 *	皇冠	永生花	彩帶

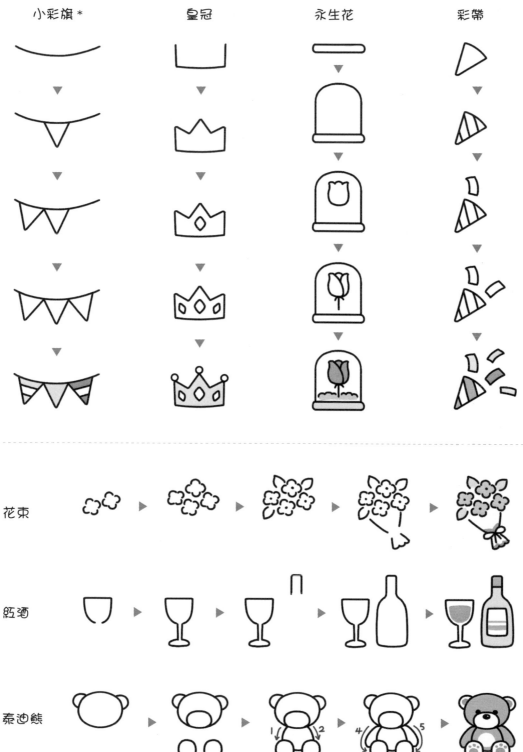

花束

紅酒

泰迪熊

第 51 週　東方節日

鞭炮　　　　　　　煙花　　　　　　　福袋　　　　　　　梅花

紅包

元宵

燈籠

花燈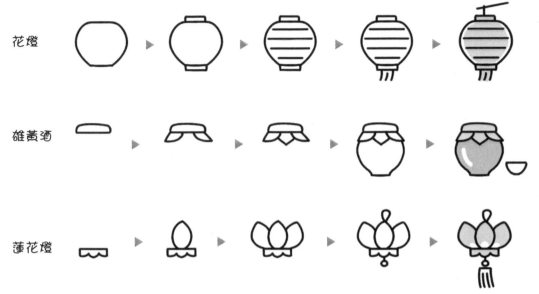

雄黃酒

蓮花燈

月餅	玉兔	粽子	香包

畫一個傾斜的 m

畫一個橫著的 8

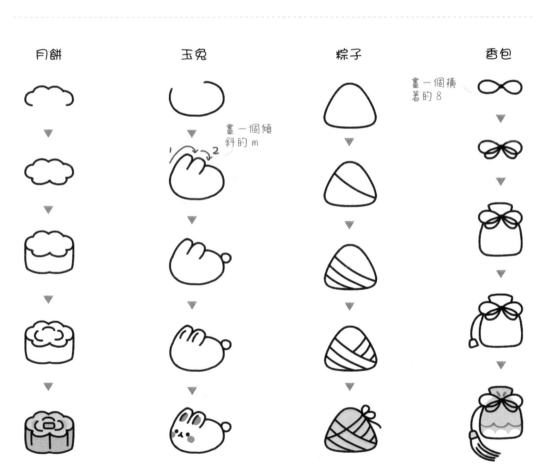

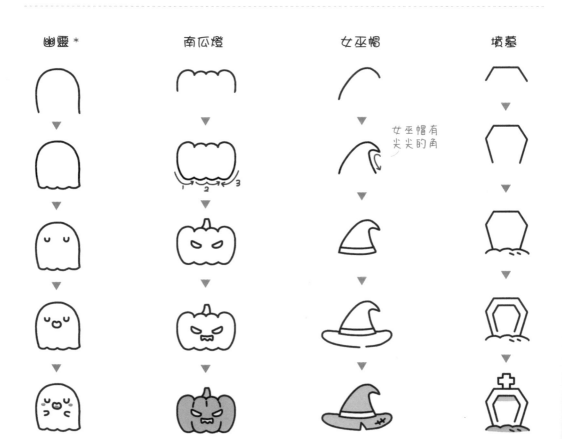

第 52 週　西方節日

情書

戒指

香檳

幽靈 *

南瓜燈

女巫帽

女巫帽有
尖尖的角

墳墓

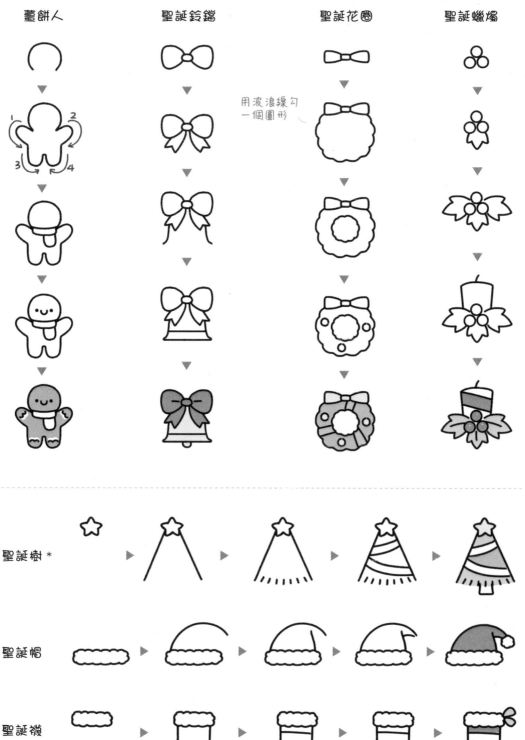

薑餅人	聖誕鈴鐺	聖誕花圈	聖誕蠟燭

用波浪線勾一個圖形

聖誕樹 *

聖誕帽

聖誕襪

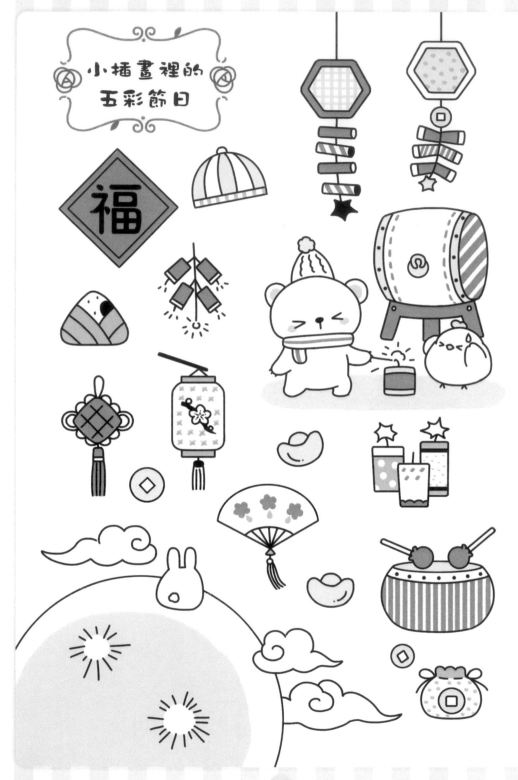

小插畫裡的
五彩節日

福

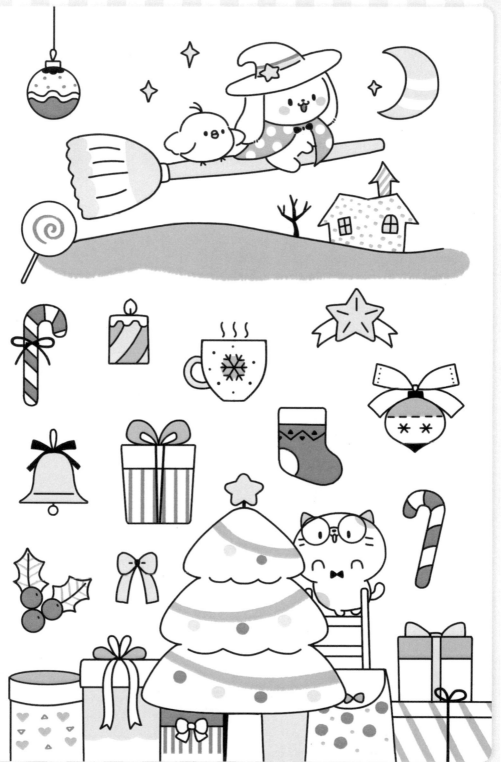

52 個塗鴉教學影片

請用手機掃瞄 QR Code，就能跟著影片練習。

馬卡龍

牛角麵包

可樂

可愛房子

三色堇

小恐龍

小彩旗

水母

仙人掌

四葉草

聖誕樹

布丁

打招呼

漢堡

立耳狗狗

冰棒

小狗

西瓜切片

吹風機

告白

圍巾兔

汽車

沙發

陰雨

小雞 1

拉麵

拍立得

果醬

狐狸

蘆薈

閉眼親吻

幽靈

柵欄

歪頭喵

胡蘿蔔

鬱金香

草帽

剪刀

甜甜圈

霜淇淋

雪人

晴天娃娃

小豬

背影

跑步

蘋果

溜冰鞋

腮紅刷

粽子

蘿莉

蝴蝶

顏料

自己的塗鴉自己畫：超萌 5000 例，就是簡單可愛到爆炸！

作　　者：飛樂鳥工作室
企劃編輯：王建賀
文字編輯：江雅鈴
設計裝幀：張寶莉
發 行 人：廖文良

發 行 所：碁峰資訊股份有限公司
地　　址：台北市南港區三重路 66 號 7 樓之 6
電　　話：(02)2788-2408
傳　　真：(02)8192-4433
網　　站：www.gotop.com.tw
書　　號：ACU081600
版　　次：2020 年 08 月初版
　　　　　2024 年 02 月初版十五刷
建議售價：NT$280

國家圖書館出版品預行編目資料

自己的塗鴉自己畫：超萌 5000 例，就是簡單可愛到爆炸！/ 飛樂鳥工作室原著. -- 初版. -- 臺北市：碁峰資訊, 2020.08
面； 公分
ISBN 978-986-502-554-0(平裝)
1.插畫　2.繪畫技法
947.45　　　　　　　　　　　　　　109009084